WAYNE THIEBAUD
delicious metropolis

웨인 티보 달콤한 풍경
웨인 티보가 그린 디저트와 도시

HB PRESS

10
DESSERTS
60
DESSERTS & CITYSCAPES
108
CITYSCAPES

웨인 티보

뉴욕 현대미술관(MoMA)의 작품 소장 시 작성한 글,
1962년

요즘 저는 쇼윈도와 상점의 판매대, 슈퍼마켓의 진열장, 그리고 미국의 제조회사에서 대량 생산하는 물건들로 정물화를 그리고 있습니다.

저는 그동안 그림의 소재로 취급받지 못했다고 느껴지는 것들을 찾아내려 합니다. 막대사탕꽂이를 그릴 만한 가치가 없다고 여겼던 이유는 아마도 진부하기 때문일 테지만... 그 이전에는 충분히 일반적이지 않기 때문에 무작정 배제됐을 공산이 더 큽니다. 그게 우리 시대의 본질을 담아내는 오브제가 되길 원치 않는 것이죠. 시대마다 그 시대만의 정물을 만들어 냅니다. 화가들은 그런 오브제들을 구성의 재료와 요소로 활용하죠. 우리가 우리 시대의 정물을 지나치게 의식하는 것이 제게는 합당해 보이지가 않습니다. 샤르댕(Jean Baptiste Siméon Chardin)의 구리 솥단지와 점토 파이프를 찬양하거나, 우리의 혁신적인 시도들이 세잔(Paul Cézanne)의 사과에 비견되는 것처럼 자부하는 편이 더 쉽기는 하죠. 우리는 우리의 삶을 특별하게 만드는 걸 주저하고 있습니다. 우리만의 정물을 따로 구분하고, 우리를 우리로 만들어 주는 특별함을 상찬하거나 비판하길 주저합니다. 우리의 정물이 우리에 대해 떠들어대는 걸 원치 않아요. 하지만 앞으로 몇 년 후에는 우리가 먹는 것들, 우리의 솥단지와 우리의 옷, 우리의 생각들이 지금과는 사뭇 다를 겁니다. 그러므로 실제보다 교양 있는 것처럼 굴거나 그런 제스처에 동조하면 우리 자신을 있는 그대로 들여다볼 수 없습니다. 회화를 대하는 저의 태도는 전통적이고, 목표는 소박합니다. 저는 그저 그림이 우리 자신을 들여다보는 우리 자신을 바라볼 수 있게 해 주길 희망합니다.

그리고 저를 사로잡는 미적, 철학적 차원의 구체적인 문제들로는 이런 것들이 있습니다:

빛(LIGHT): 빛에 대한 아이디어는 놀랍도록 다양해졌습니다. 강력한 전시조명이 개발되어 온갖 희한하고도 놀라운 효과들을 낼 수 있는데... 이를테면 총천연색 그림자를 드리운다거나 어느 부분의 색깔이 눈앞에서 바뀐다거나, 후광을 비추고 맥박이 뛰는 듯한 효과를 부여하는 식입니다. 이런 조명들은 효과를 높이기 위해 열 개나 스무 개, 또는 그 이상의 광원을 사용할 때가 많고... 자동차와 다이아몬드, 설탕절임 사과까지도 이런 식으로 전시하고 판매됩니다. 식당의 음식과 상점의 장신구도 포착할 수만 있다면 시각의 향연이 됩니다. 이런 것들을 잡아내는 문제가 저를 이끌어 가는 힘입니다. 그러기 위해 도움이 될 만한 여러 가지 방법을 시도해 봤고... 초기 작품에서는 입체파, 표현주의, 초현실주의, 그리고 그 밖의 여러 방법을 연구하고 사용했습니다. 몇 년간은 이런 종류의 생생한 빛을 만들어 내고자 금속성 염료와 금박을 사용했습니다.

최근에는 어느 정도 직접성을 지향하면서 오브제를 중앙 부근에 배치하고 배경은 아무 무늬가 없거나 단순하게 처리하고 있습니다. 이것이 요즘의 제 작업 현황입니다. 절차는 다양합니다. 실제로 오브제를 가져다 놓기도 하고, 직접 찍거나 광고에 실린 사진을 이용하기도 하고, 기억에 의존하기도 합니다. 최근 몇 년 동안은 마지막 방법(기억)이 주요 모델이었습니다. 이론적으로 말하자면 해당 주제에서 가장 기억에 남는 것을 떠올려서 표현하는 것이죠. 광고 아트 디렉터, 카툰 작가, 그리고 일러스트레이터로 다년간 일했던 경험이 몇몇 사물을 바라보는 시선에 부분적으로나마 영향을 미친 것 같습니다.

공간(SPACE): 그림의 화면을 분할하는 방법이 요즘 저의 관심사입니다. 저는 시선을 사로잡아서 계속 유지할 수 있도록 붓질을 두껍게 해서 화면에 생동감을 부여합니다. 물감을 두둑처럼 도드라지게 만들어서 선을 묵직하게 처리하면 면들을 '가두고' 그것들을 '더 평평하게' 만드는 데 도움이 됩니다. 임파스토 기법을 사용하는 실질적인 이유 중의 하나죠. 또 다른 이유에 대해서는 잠시 후에 말씀드리겠습니다.

제가 원하는 공간의 궁극적인 느낌은 고립입니다. 오브제를 중심으로 그 주변에서 대단히 깨끗하고 밝고 쾌적한 환경이 소용돌이치듯 일어나 존재감을 발하게 하는 것이 제가 원하는 바입니다. 이런 이유 때문에 분할되지 않은 단색의 배경을 사용하고, 그런 덕분에 붓 자국이 보다 선명하게 드러나고 일정한 역할을 할 수 있습니다. 또 이런 배경은 요즘 제가 관심을 가지고 있는 일종의 스테인리스스틸, 도자기, 에나멜, 플라스틱 세상을 암시합니다.

컬러(COLOR): 제가 색을 잘 활용한다고는 생각하지 않습니다. 저의 주된 관심사는 강렬한 대비입니다. 이런 효과는 추구하는 삭막함과 섬광이라는 개념을 잘 표현해 줍니다. 그렇기 때문에 저는 색조의 차원에서는 색깔을 크게 중시하지 않습니다. 이 시리즈에서는 오브제의 진정한 색깔이 가장 중요하고, 그러므로 제 그림에서 레몬 파이는 노란색이고 빵은 제가 구현할 수 있는 반죽에 가장 근접한 색이 됩니다.

제가 크게 의존하는 건 선입니다. 최대한 생동감 있고 강해 보이도록 강렬한 색조의 선을 여러 번 겹쳐 칠하고 그립니다. 그랬다가 나중에 필요에 의해 일부분을 지우거나 다시 칠할 수도 있죠.

철학적 관점(PHILOSOPHIC VIEWPOINT): 간이식당에 일렬로 진열된 케이크를 그린다는 건 순응주의와 기계화된 생활, 그리고 대량생산문화라는 다소 빤한 개념을 나타낸다고 할 수 있습니다. 그런데 그와 더불어 뭔가 놀라운 점이 드러나는데... 끝없이 늘어진 이 줄이 얼마나 고독할 수 있는지... 이를테면 고독한 공존처럼... 각각의 파이는 저마다 바짝 고조된 고독을 담고 있어서 그렇게 한데 모여 대오를 이루고 있음에도 불구하고 독특하고 특별해 보입니다. 우리가 살아가는 세상이 아무리 전체주의적이라 해도, 또는 아무리 아름다운 이상향이라 한들, 책임에서 벗어날 수 있는 사람은 아무도 없습니다.

이번 시리즈에 임파스토 기법을 사용한 것에 대해서는 앞에서 이미 말씀드렸습니다. 이렇게 하는 데에는 구체적인 목적이 있습니다. 임파스토는 일루저니즘, 즉 환영이라는 회화의 전통과 관련이 있습니다. 제 경우에는 그림과 대상(subject matter) 사이의 관계가 제가 표현할 수 있는 한도 안에서 최대한 가까워졌을 때 어떤 상황이 발생하는가에 대한 실험인데... 그림 속 케이크 위에 펴 바른 흰색의 끈적이고 번들거리면서 들러붙는 유화물감이 아이싱이 '됩니다.' 이건 실상을 가지고 놀며... 재료의 성향에 대한 탐구로부터 환영을 만들어 내는... '현실주의(actualism)'에 가까운 방법입니다. 그리고 이것이 화가가 마술사에 가까워지는 '눈속임' 그림의 일종인 건 분명하지만, 저는 제 손을 보여주고 속임수를 드러내면서... 스스로 발견하는 짜릿함과 환영을 느끼는 자신을 보는 능력을 안겨 드리고 싶습니다.

물론, 이렇게 제가 말로 하는 것보다 그림이 스스로를 더 잘 표현해 주길 희망합니다.

두 줄의 케이크Two Rows of Cakes, 1963
종이에 검은 잉크와 수채, 42.5×56.5cm

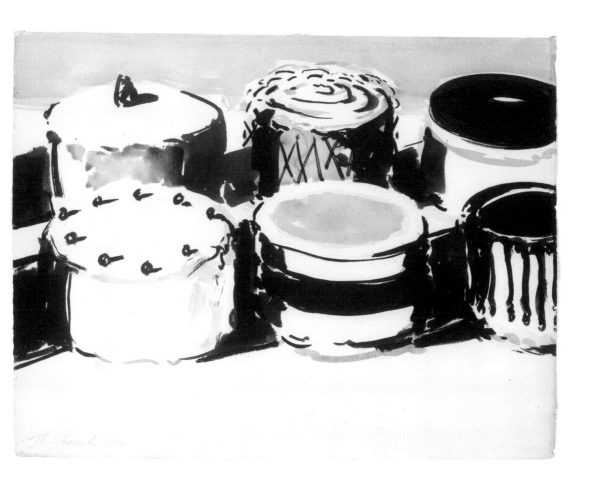

조각 케이크Cake Slices, 1963
종이에 검은 잉크와 수채, 52 × 62cm

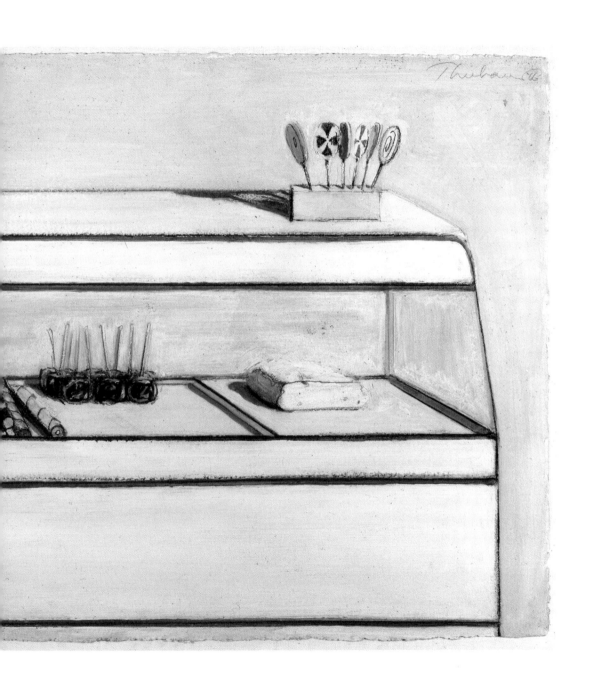

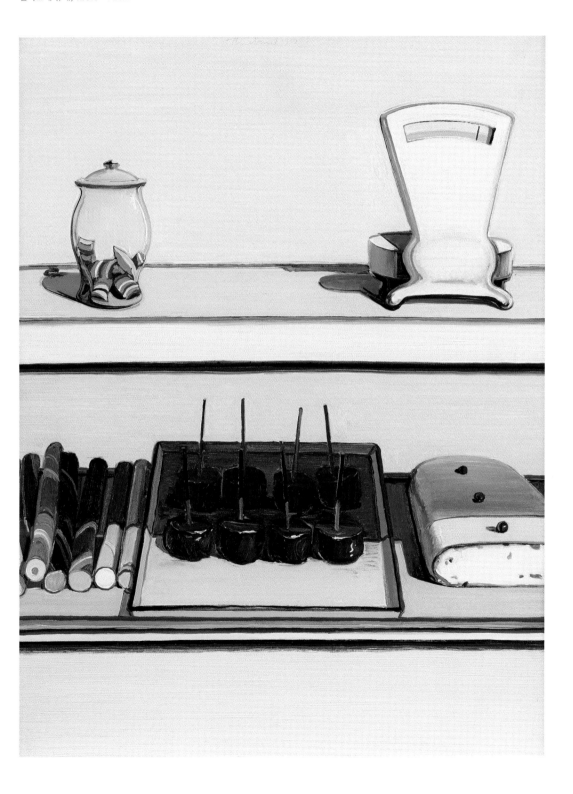

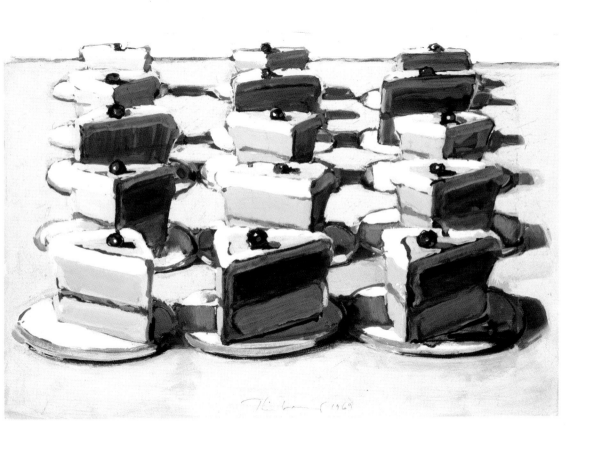

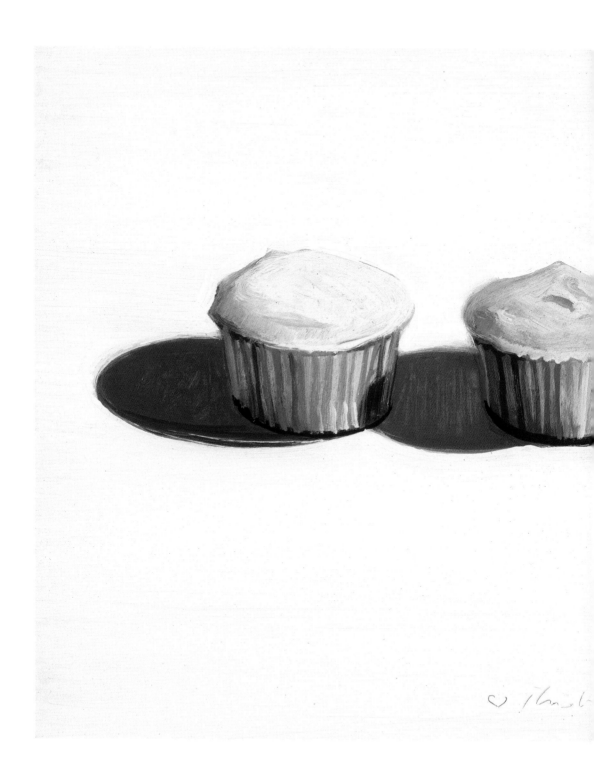

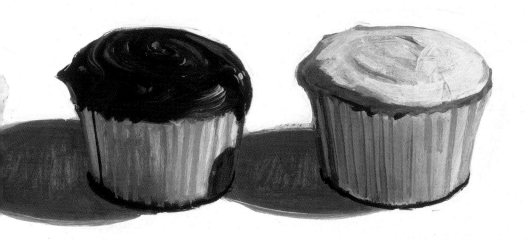

1971

다양한 케이크Various Cakes, 1981
캔버스에 유채, 63.5 × 58.5cm

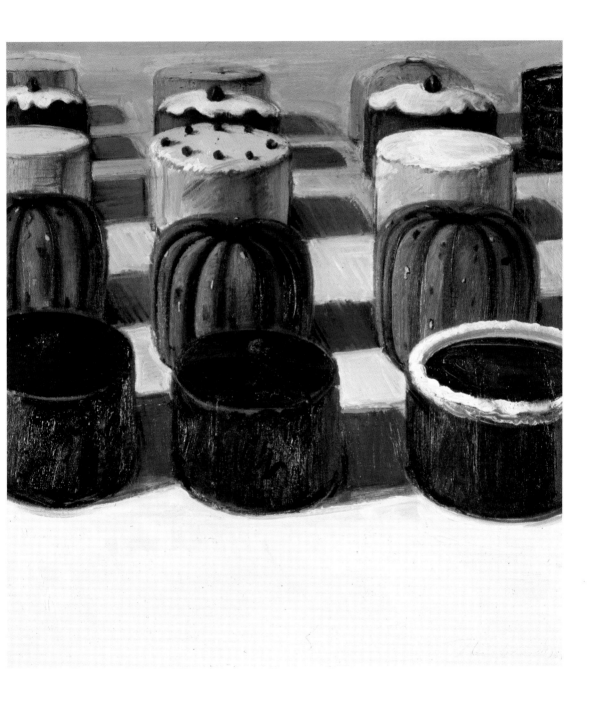

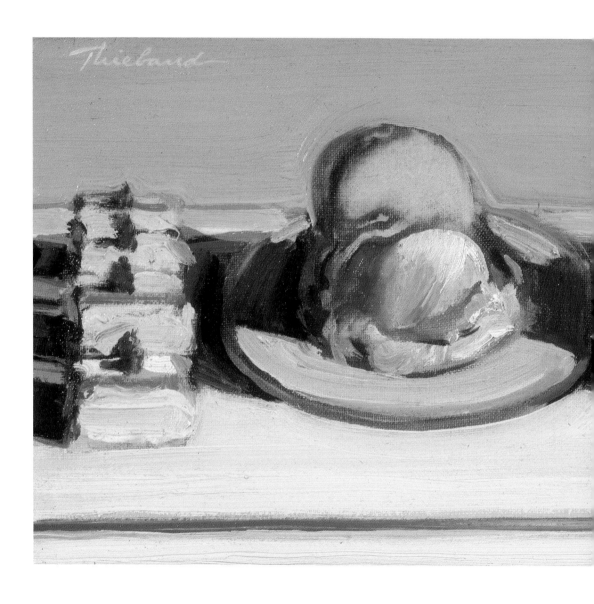

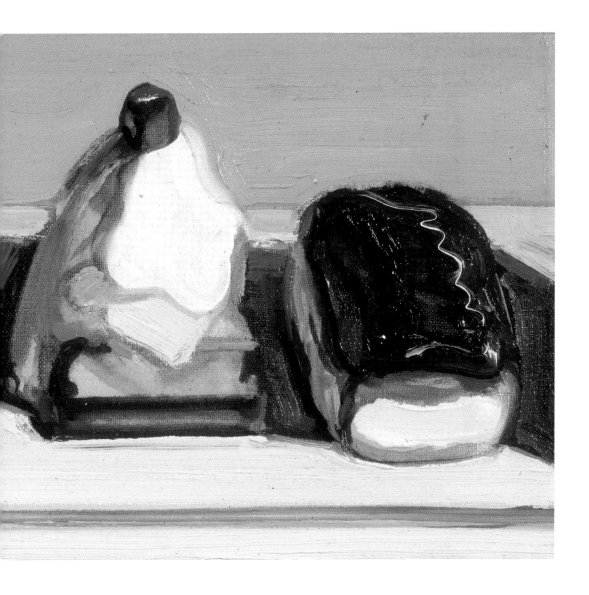

캔디 애플Candy Apple, 1991-2002
보드에 유채, 26.5×23.5cm

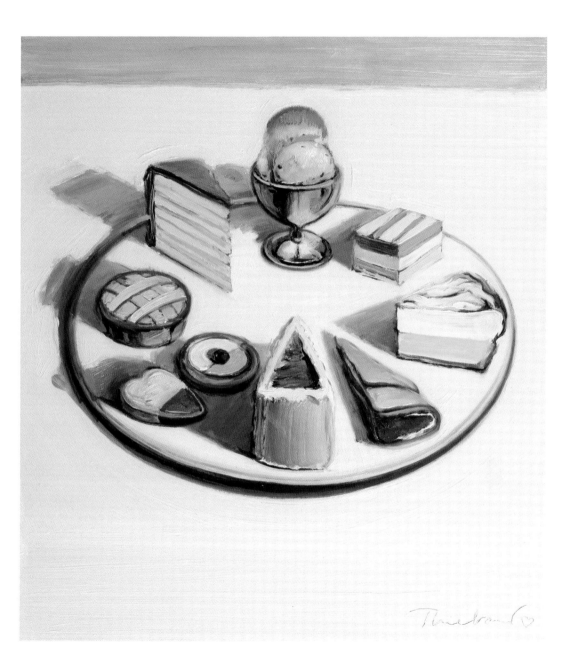

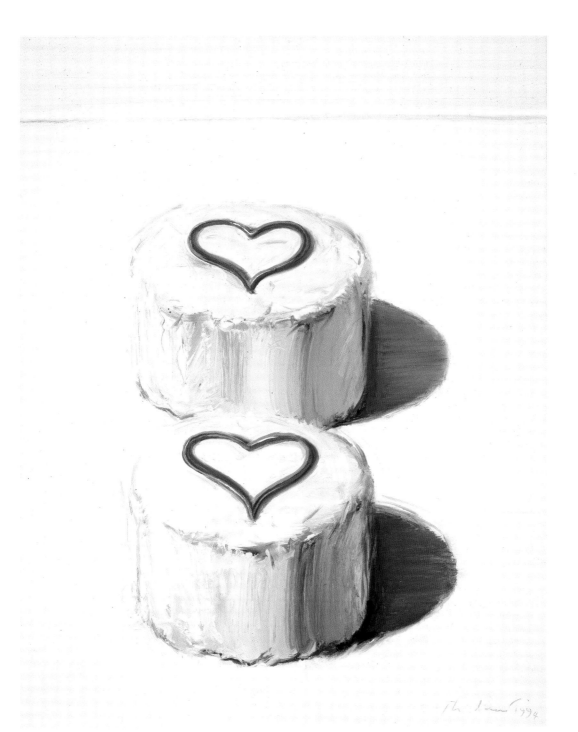

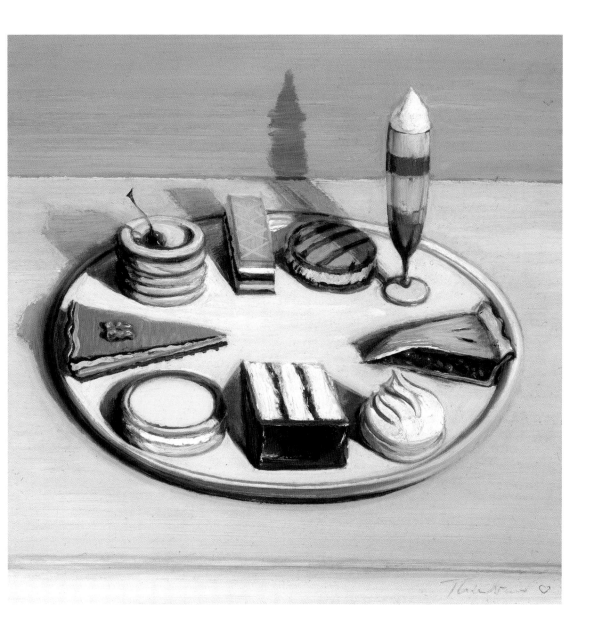

파티 트레이Party Tray, 1994
나무에 유채, 51×56cm

디저트 테이블Dessert Table, 1996
캔버스에 유채, 122×152.5cm

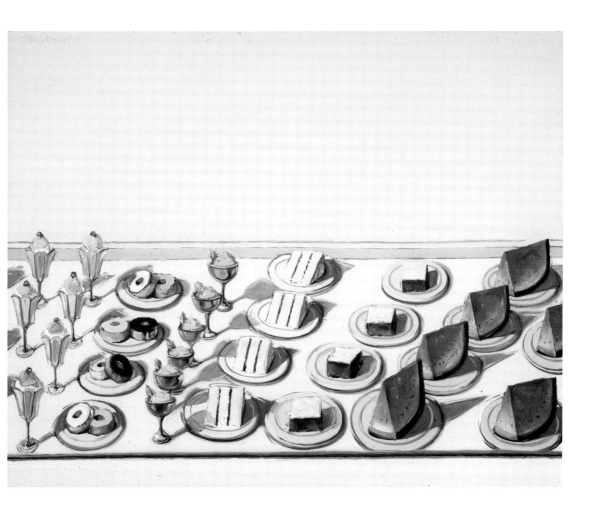

제과점 진열장Bakery Case, 1996
캔버스에 유채, 152.5 × 183cm

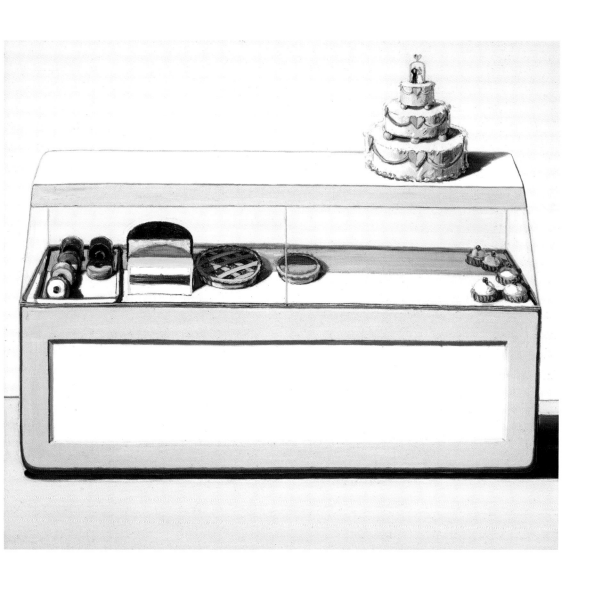

줄지어 놓인 디저트Dessert Rows, 2002
캔버스에 유채, 30×28.5cm

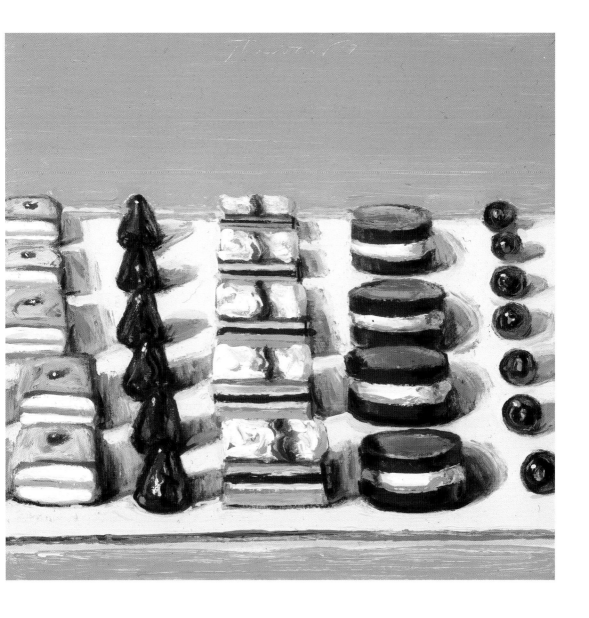

디저트 카트Dessert Cart, 2003
캔버스에 유채, 122 × 153cm

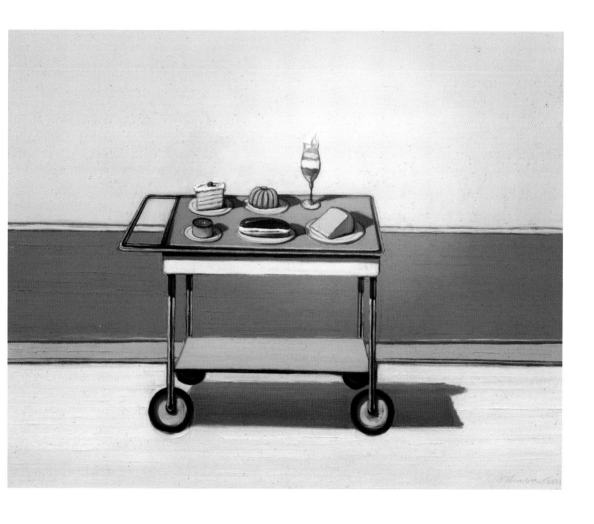

크라운 타르트Crown Tart, 2005
보드에 유채, 43×55cm

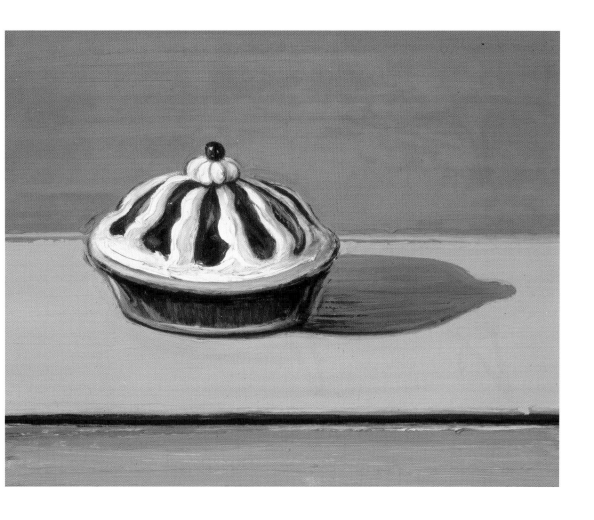

케이크 캐노피Cake Canopy, 2008
캔버스에 유채, 40.5×30.5cm

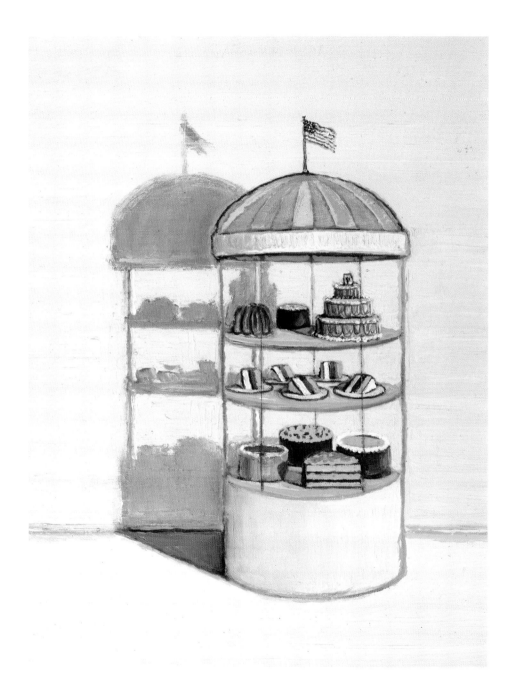

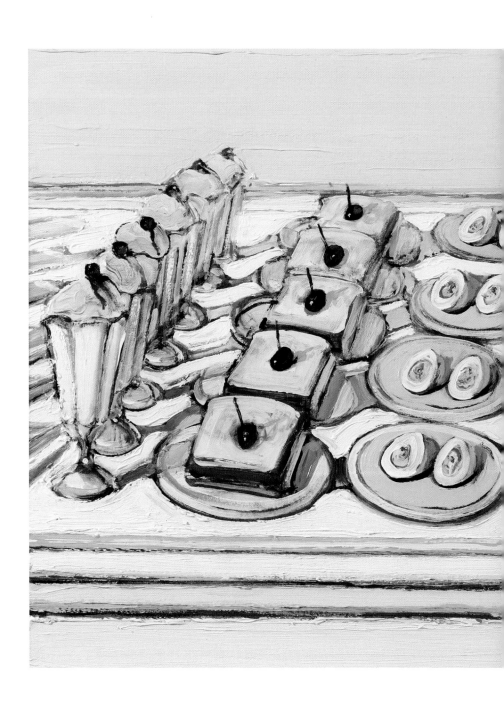

카페테리아 테이블Cafeteria Table, 2012-2013
캔버스에 유채, 45.5×61cm

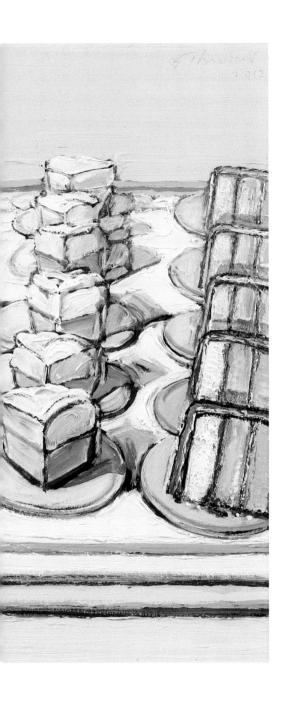

다섯 개의 컵케이크
1999

재닛 비숍 Janet Bishop
샌프란시스코 현대미술관 토머스 비젤 패밀리 컬렉션의
회화와 조각 부문 큐레이터

언젠가 웨인 티보와 함께 캘리포니아주 데이비스에서
열린 저녁 파티에 참가한 적이 있다. 아직 음식이 나오기
전이었는데, 당시 아흔여섯이던 화가는 애피타이저
준비를 도와주겠다며 우아하게 제안하더니 손님상에
내갈 올리브를 담았다. 대부분의 사람들이라면 올리브
통을 한 번에 털어서 그릇에 부었을 텐데, 티보는 그걸
하나씩, 그것도 간격도 별로 없이 촘촘하게 옮겨 담았고,
급기야 그 올리브들은 그의 그림에서처럼 완벽한 원을
그렸다.

티보는 올리브 한 알, 데빌드에그[삶은 달걀을 반으로
갈라 노른자를 양념하여 다시 흰자에 채워 넣는
애피타이저용 요리] 하나, 막대사탕과 컵케이크, 파이
한 조각까지 소중히 다룬다. 관찰에 의한 것이건, (그의
경우에 보다 일반적인) 상상에 의한 것이건, 그가
그리는 모든 오브제는 고유의 물리적 특징에 따라
평가된다. 모든 것은 그 나름의 공간을 얻는다.

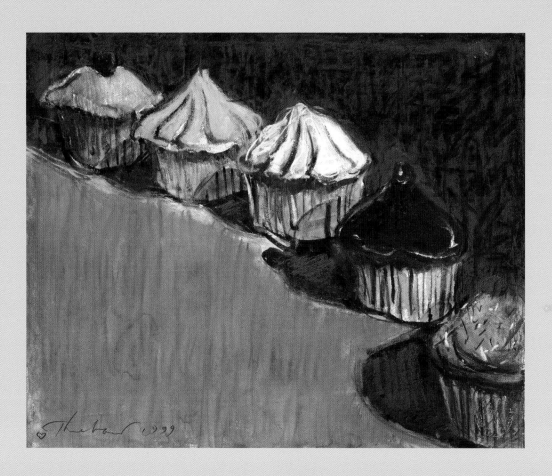

다섯 개의 컵케이크Five Cupcakes, 1999
종이에 파스텔, 40.5 × 44.5cm

천사의 음식
2000

클레이 보레스 Clay Vorhes
화가

내가 웨인 티보의 그림을 처음 접했을 때 그가 남다른 깊이를 지닌 거장이라는 사실은 명백했다. 하지만 화가의 독특한 스타일과 나의 편벽된 순진함으로 인해 그 깊이의 정도를 명징하게 알기까지는 몇 년의 시간이 흘러야 했다. 불현듯... 돌연히 드러난 비전! 끝없이 많은 티보의 화법들이 거리낌없이 찬란하게 펼쳐졌다. 시각적 어휘의 신기원이 열렸다.

우리 화가들은 광활한 바다에서 그저 표면만 스치고 지나간다. 그런데 웨인 티보는 깊디깊은 물에서 헤엄친다. 그리는 대상과 상관없이, 이 거장 요리사만이 비전과 그것의 실행에서 독보적이다. 그의 붓놀림은 보기 드문 기운을 풍긴다. 티보는 유일무이하게 티보다.

창작의 절벽에 홀로 선 외로운 늑대일지라도 선배들의 뚜렷한 흔적들은 남아 있다. 티보는 도둑... 닭장의 여우다. 이건 최고의 존경을 담아서 하는 말이다. 실제로 그는 절도 사실을 순순히 인정한다. 도둑질을 하기는 했지만, 이 화가는 기존의 역사를 현대의 독특한 아름다움으로 변형한다. 티보의 시각적 레퍼토리는 그림이라는 우주의 쥐라기다. 티보는 눈으로 보는 것을 자신의 것으로 만든다. 모든 비전을 흡수하는... 이 사람은 축적하고, 종합하고, 변형하는 화가다.

역사의 계보를 잇는 화가 동업자들의 신성한 공간에서 티보는 그림의 매체를 초월한다. 단순한 시작은 높이를 측정할 수 없는 단계에서 끝이 난다. 줄잡아 말하더라도 이 화가는 보편적인 재료들의 총합이다. 하지만 티보의 재능은 선배들을 소비한다. 시비스킷[유명한 경주마]처럼 그는 반짝임과 재간, 그리고 대접전의 도취감으로 자신을 독보적으로 만든다.

오, 그토록 능숙한 요리라니! 티보의 최종단계는 어디에도 얽매이지 않는 비전의 향연이다: 크림이 부푼다. 그의 창작물은 미슐랭의 별을 받은 섬세한 요리와 비슷하다. 레시피는 누구나 알지만 제임스 비어드 어워드[요식업계의 오스카상이라고 불리는 권위 있는 상]를 수상할 만큼 멋진 요리를 만들지는 못한다. 티보는 그걸 할 뿐만 아니라... 그게 한없이 쉬워 보일 만큼 너무나 아무렇지 않게 해치운다.

티보가 사용하는 요리 재료들은: 마티스의 달콤한 선에 볶아 놓은 모란디와 드가의 구도를 섞는다; 팡탱라투르의 화려한 정교함을 흩뿌리고 피카소를 조금 넣는다; 보나르의 색감도 살짝 뿌린다; 마지막으로 로댕의 장중함과 앵그르의 감정이입을 같은 양으로 넣은 후 잘 젓는다.

그러면 짜잔... 맛있는 티보 완성!

천사의 음식Angel Foods, 2000
보드에 씌운 종이에 파스텔, 44.5×68.5cm

초콜릿과 메이플
2001

프레드 달키 Fred Dalkey
화가

내가 막 그림을 그리기 시작하던 1950년대 말이었다.
크로커 미술관에서 웨인 티보의 전기의자 그림을 보게
되었다. 등골이 오싹했다. 너무나 끔찍한 이미지였다!
그림을 그린다는 게 얼마나 고귀한 활동인데 어떻게
저런 짓을 할 수 있단 말인가?

물론 나는 멍청이였다—순진하고 미숙했다.

그다음에 그의 작품을 접한 건 호박파이와 햄버거 같은
진부한 음식들을 그린 정물화 전시회였다. 나는 다시
한번 충격을 받았고, 그가 이런 그림을 그리는 이유가
궁금했다.

여전히 멍청했던 나는 아직 그의 과감한 도전에 전율할
의지가 없었다.

그는 멈추지 않았다. 그의 인물과 초상 시리즈는
따뜻하고 영혼이 느껴지는 렘브란트의 작품과 달랐고,
그 분야를 판단하는 내 기준과도 거리가 있었다. 그의
인물들은 고립된 현대인의 이미지였고, 내가 보기에는
다소 차가웠다. 다시 한번 그는 적정함에 대한 나의
감각을 뒤엎었다.

하지만 어떤 이유에선지 그의 예술세계를 무시할 수는
없었다. 그러다가, 세상에! 마침내 나는 깨달았다. 웨인
티보는 그림을 개혁하고 있었다.

여기, 많은 이들이 생명력을 잃었다고 생각하는
관습적인 재료를 가지고 관습적인 테마를 다루면서도
거기에 새로운 생명을 불어넣을 수 있는 화가가 있다.
그의 작품은 여전히 내게 충격을 안겨주지만, 이제는
예전처럼 그걸 부정적으로 바라보지 않고 오히려
고마운 마음이 든다.

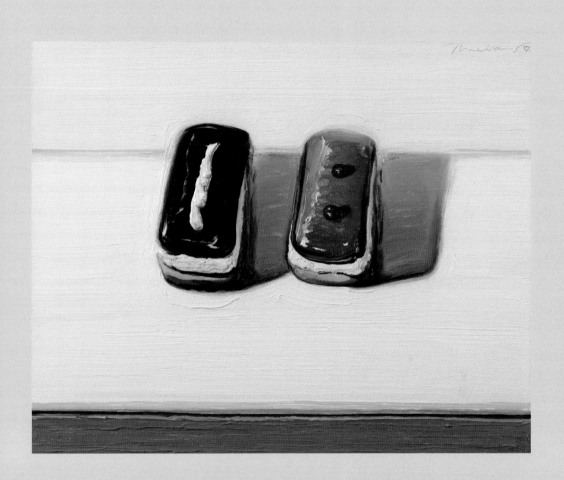

초콜릿과 메이플Chocolate & Maple, 2001
캔버스에 유채, 40.5×50cm

제과점 판매대
1993

스콧 A. 쉴즈 박사 Scott A. Shieds, Ph.D
크로커 미술관 부관장 겸 수석 큐레이터

주제와 색깔만큼이나 웨인 티보의 그림을 독보적으로
만드는 힘은 붓질이다. 그는 섬세하게—그리고
정밀하게—붓을 대고, 뭐든 그가 그리겠다고
결정한 것을 예술적으로 정교하게 그려 낸다. 그의
붓 터치는 짧고 고르지 않은 조각들이 아니라 길고
조심스럽게 늘어뜨리는 띠 같아서 보는 사람들의
시선을 상하좌우로 이끌어 간다. 그런 붓질로 형상을
확실하게 채우고 디저트, 건물, 풍경 또는 인물의
테두리를 그리면서 질감과 중량을 가장 잘 전달할 수
있도록 오브제나 사람의 윤곽을 완성한다. 어떨 때는
이런 붓질이 겹쳐져서 임파스토라는 표현의 영역으로
들어가고, 붓털이 올올이 물감을 쏟아내면서 크고
평평한 면에 은근한 생명력을 불어넣을 때는 마치
빗자루로 섬세하게 쓸어 놓은 일본식 정원의 모래를
보는 것 같다.

그러므로 궁극적으로 이는 그림에 대한 그림이고,
티보의 주제나 밝은 색상은 팝으로 분류될지 몰라도
그의 붓질만큼은 절대 그럴 수 없다. 붓질에 대한
이런 애착과 그의 솜씨에 대한 지속적인 경의는 그가
교제하는 무리, 활동 장소와 시간을 공유하는 다른
화가들의 작품과 더불어 티보의 작품을 독보적으로
만든다.

그에게서 보이는 캘리포니아 북부의 감성은 뉴욕
화가들과 구분되는데, 그쪽에서 활동하는 앤디
워홀과 로이 리히텐슈타인은 기계적인—그리고 더
시니컬한—방법으로 색을 칠한다. 워홀은 캠벨 수프
깡통과 코카콜라 병, 유명인의 초상을 실크스크린으로
작업하면서 그 과정에서 자신의 고유한 역할을 지워
버렸다. 로이 리히텐슈타인의 코믹북이나 벤-데이
점도 비슷한 결과를 성취했고, 화가와 기계 사이의
연결고리가 되어 주는 '대량생산' 스타일을 위해
그림을 희생했다. 그와 대조적으로 티보의 그림들은
철저하게 개인적이고 확연한 수작업인데, 이런 것들이
작품을 본질적으로 더 낙관적으로 만들어 주는 이유는
그만큼 공을 들이고 애정을 쏟은 것이 너무나 명백하기
때문이다. 워홀이 실제로는 수프를 좋아하지 않았던
것처럼 보이는 것과는 달리, 티보는 확실히 파이를
즐긴다. 그렇다고 해서 티보의 그림이 소비주의, 그리고
과포화된 세상에서조차 느껴질 수 있는 고립감을
다루지 않는다고 이해해서는 안 된다. 실제로 그런
것들을 다루고 있기 때문이다. 하지만 그러면서도
그림에 대한 애정과 부정할 수 없는 경의로 예술과
화가의 역할, 그리고 이 시대의 생활상에 담긴 달콤한
개성을 찬미하고 거기에 정당성을 부여한다.

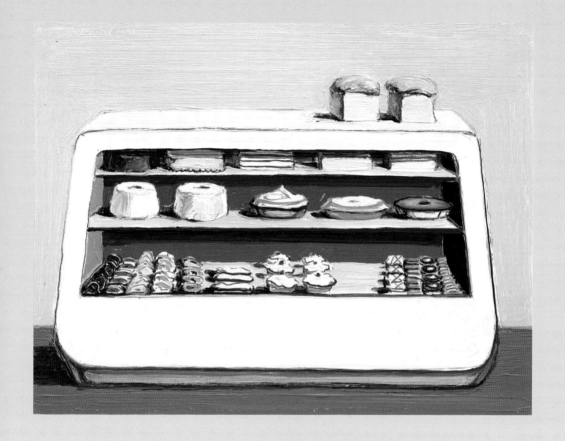

제과점 판매대Bakery Counter, 1993
종이에 유채, 23 × 30.5cm

두 개와 절반의 케이크
1972

마이클 자키언 Michael Zakian
페퍼다인 대학교 프레더릭 R. 와이즈만 미술관 관장

티보의 디저트가 유난히 뇌리에 남는 이유는 이런 실질적인 이미지들이 근본적인 추상의 형태에 기반하고 있기 때문이다. 이 작품에서도 레이어드 케이크라는 삼차원 덩어리는 자연에 내재하는 원기둥의 형태를 가져다가 거기에 원근법을 적용한 것이다. 그는 언젠가 이렇게 설명한 적이 있다.

"내가 음식물을 그렸을 때 그걸 기억에 의존해서 그렸다는 사실은 흥미롭다. 나는 오브제를 앞에 두고 그린 게 아니다. 나는 파이와 풍선껌 판매기, 케이크 같은 것들을 내가 기억하는 대로 그리려 했다. 그것들이 아이콘처럼 보이는 건 아마도 그 때문일 것이다. 그것들은 대단히 양식화되었다."

그가 기본적인 기하학 형태를 음식의 핵심으로 사용했기 때문에 그것들은 전통적인 사실주의를 초월한다. 그것들은 생생한 묘사의 힘과 더불어 추상적인 특징을 지니고 있어서 눈길을 사로잡고 기억에 오래 남는다. 티보는 1940년대 말에 디자이너와 상업광고 아티스트로 일하면서 이런 기법들을 터득했다. 이 기법들이 그의 원숙한 대표적인 스타일을 뒷받침하는 원리가 되었고, 그의 작품이 전통적인 사실주의와 1960년대의 지배적인 추상 스타일의 간극을 잇는 데 일조했다.

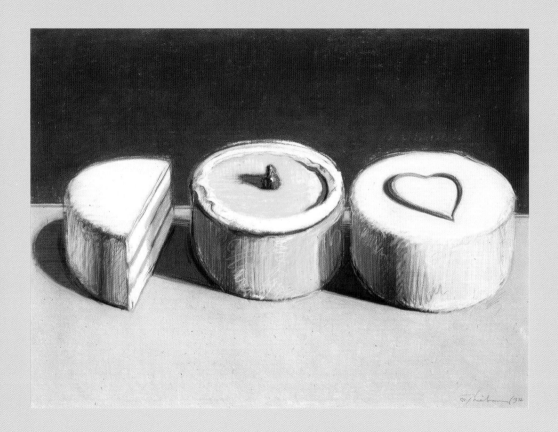

두 개와 절반의 케이크Two and One-Half Cakes, 1972
종이에 파스텔, 56 × 76cm

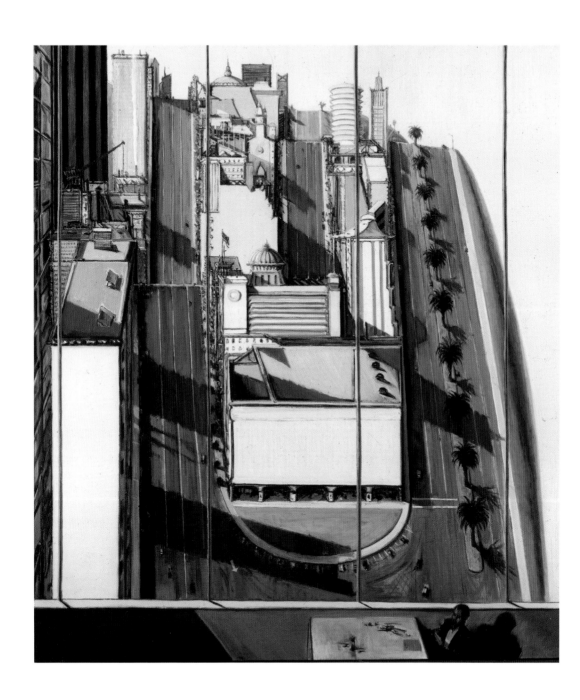

창문의 전망Window Views, 1989-1993
캔버스에 유채, 183×163cm

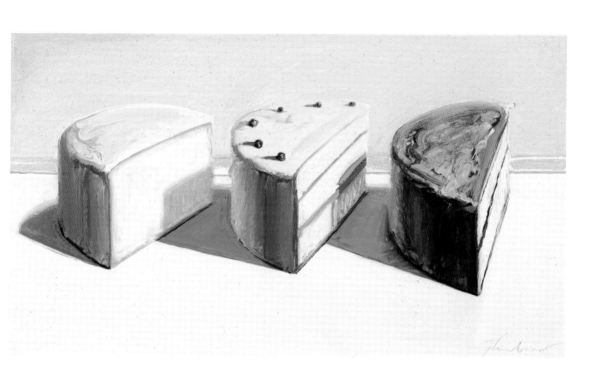

세 개의 반쪽 케이크Three Half Cakes, 1986
캔버스에 유채, 45.5 × 76cm

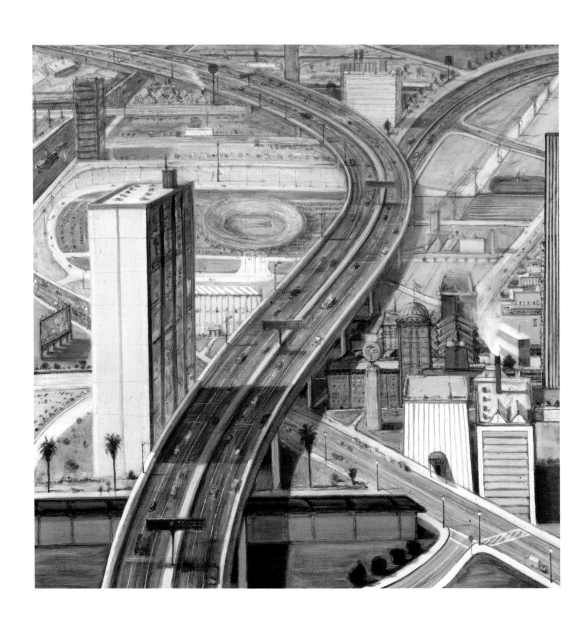

고가 고속화도로Elevated Freeway, 1998
캔버스에 아크릴, 183×183cm

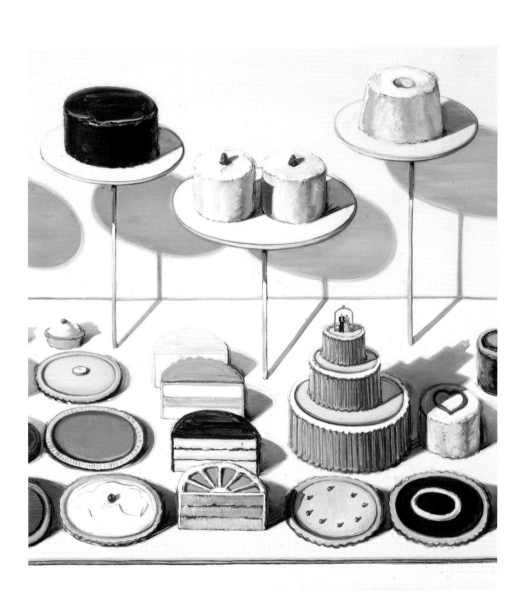

케이크와 파이Cakes and Pies, 1995
리넨에 유채, 152.5×122cm

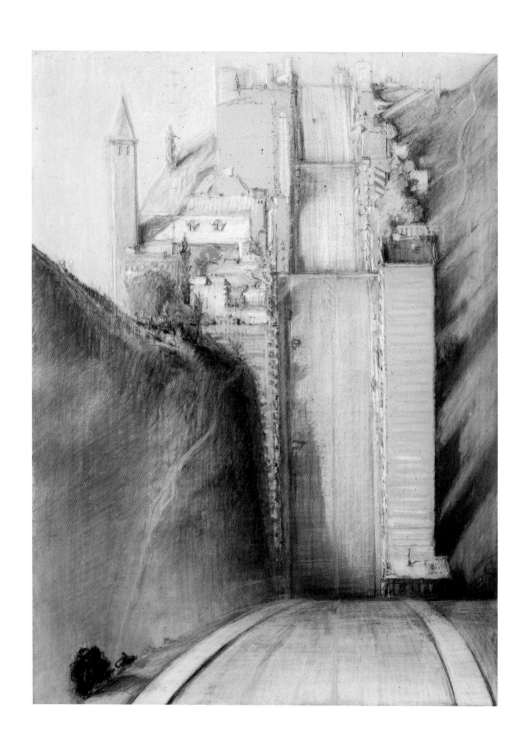

파크 플레이스(습작)Park Place(Study), 1992
종이에 파스텔, 76 × 56cm

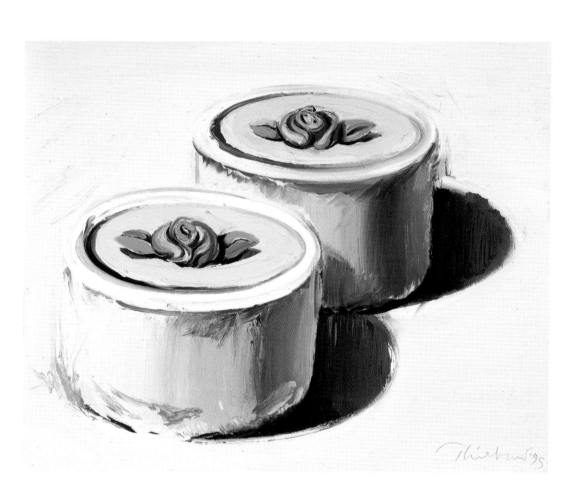

장미꽃 케이크Rosebud Cakes, 1991-1995
캔버스에 유채, 40.5 × 51cm

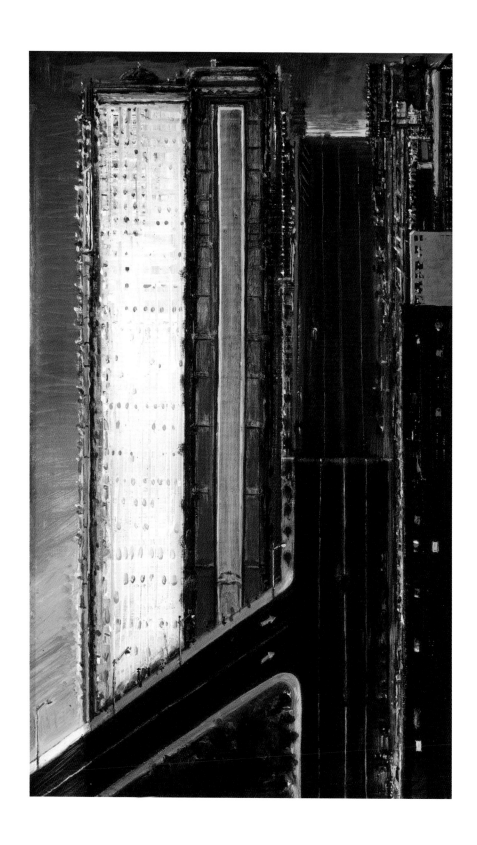

밤의 도로Night Streets, 1990
패널에 유채, 52×31cm

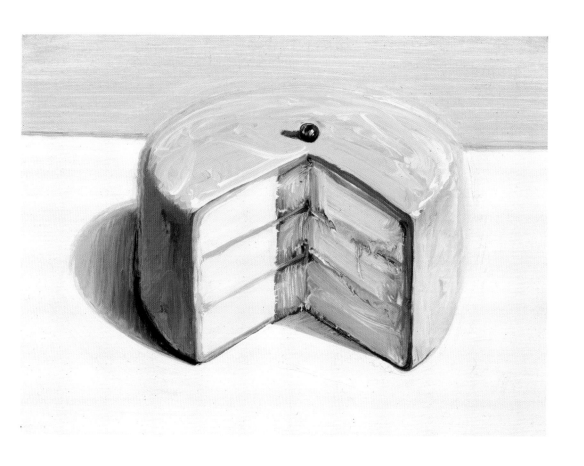

레몬 케이크Lemon Cake, 1983년경
보드에 씌운 종이에 유채, 28.5 × 38.5cm

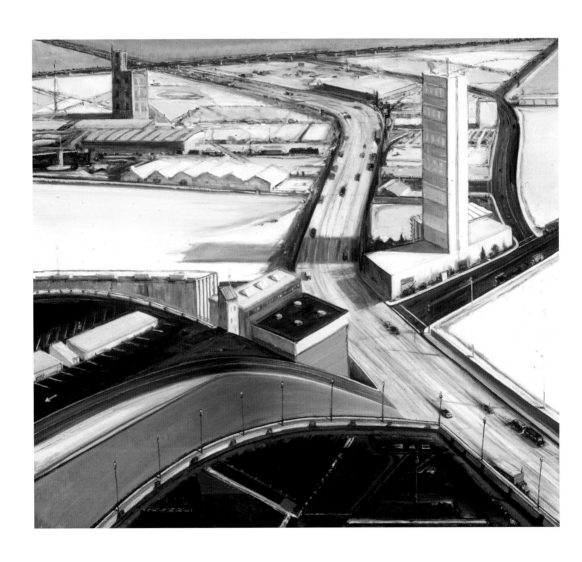

280 전망 Toward 280, 1999-2000
캔버스에 유채, 137 × 152.5cm

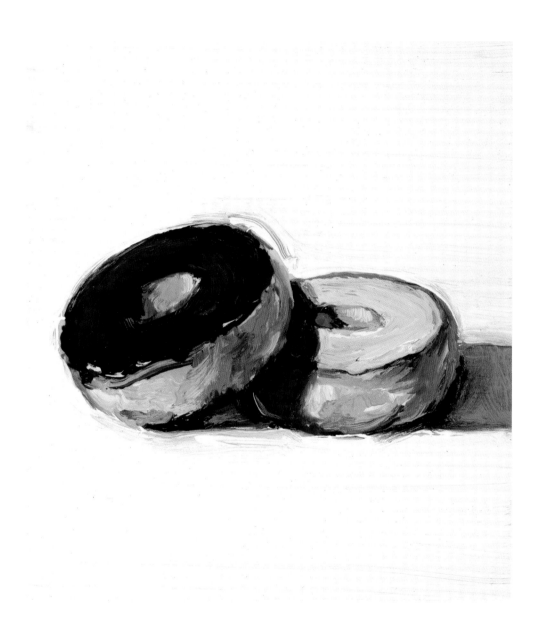

두 개의 도넛Two Donuts, 연도미상
종이에 유채, 14 × 12.5cm

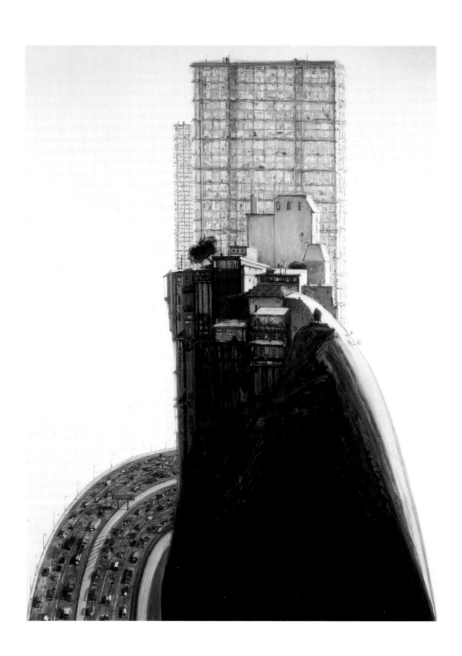

아파트가 있는 언덕Apartment Hill, 1980
리넨에 유채, 165 × 122cm

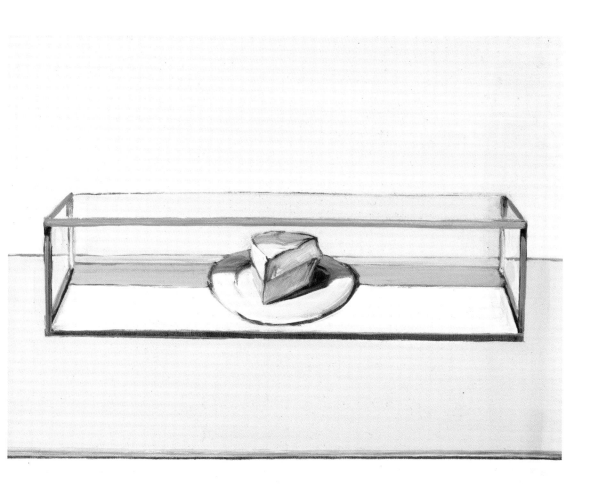

진열장 속의 파이Cased Pie, 1972년경
캔버스에 유채, 56 × 71cm

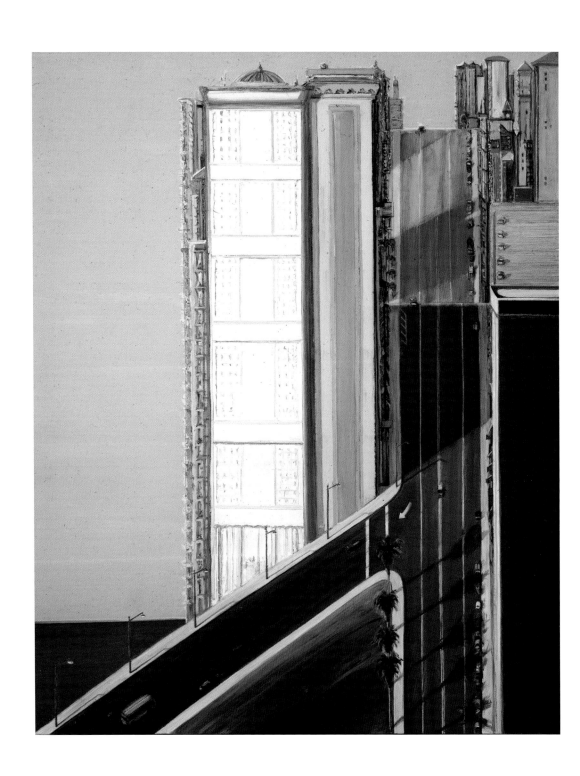

한낮의 도로Day Streets, 1996
캔버스에 유채, 152.5 × 122cm

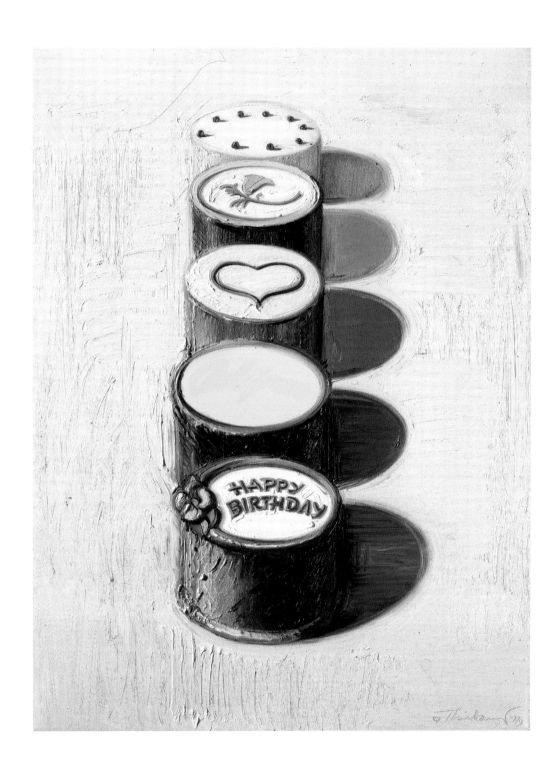

캘리포니아 케이크California Cakes, 1979
캔버스에 유채, 122 × 91.5cm

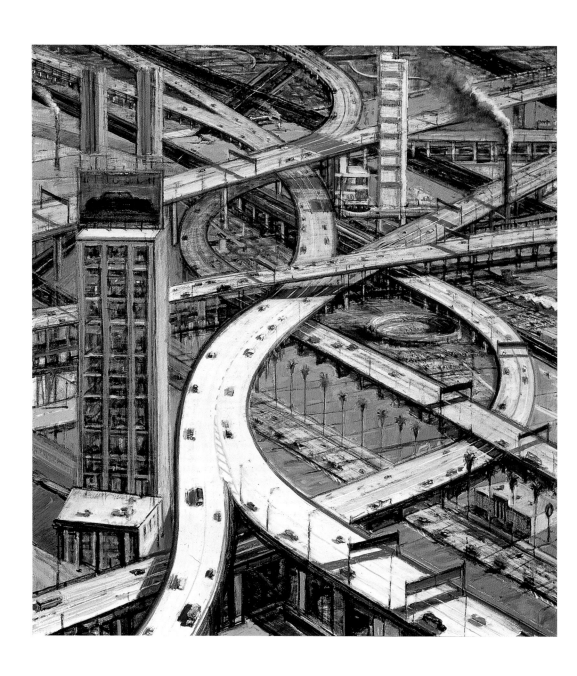

도시 고속화도로Urban Freeways, 1979
캔버스에 유채, 112.5 × 92cm

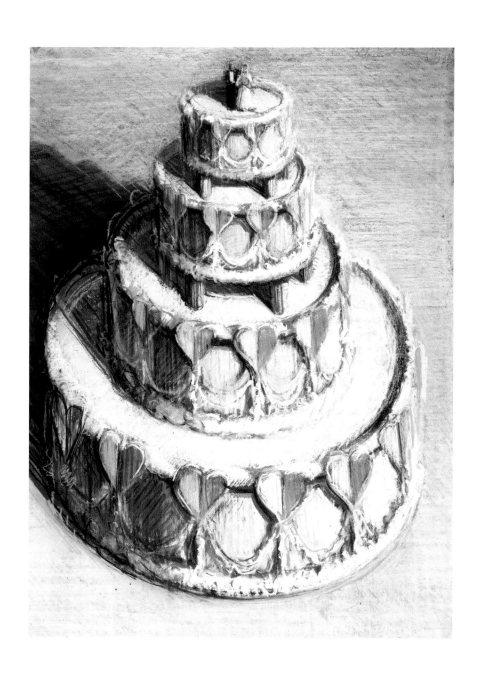

결혼식 케이크Wedding Cake, 1973-1982
종이에 파스텔, 81.5 × 71cm

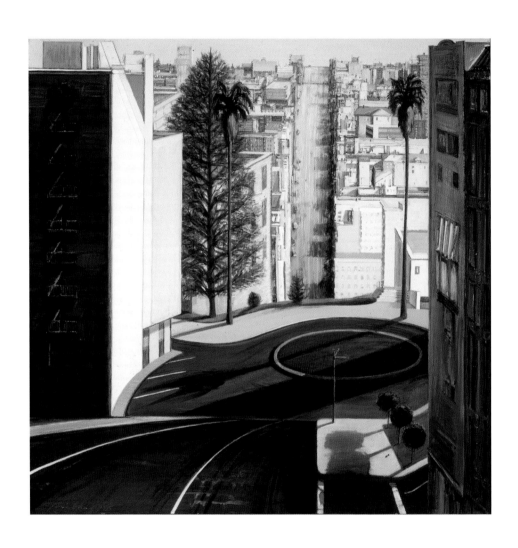

원형도로Circle Street, 1985
캔버스에 유채, 122 × 122cm

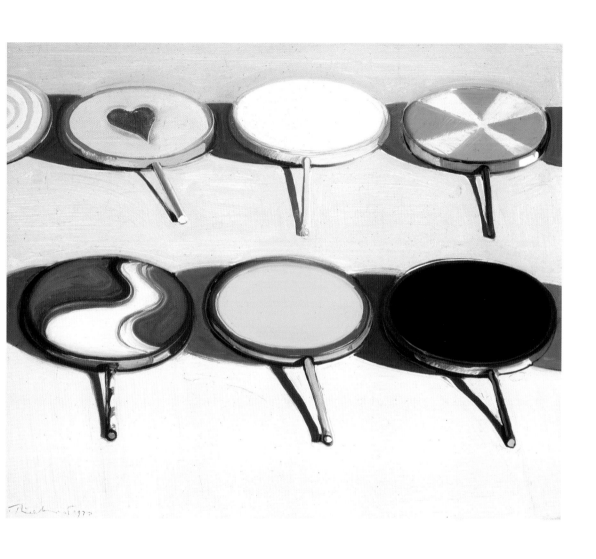

일곱 개의 막대사탕Seven Suckers, 1970
캔버스에 유채, 48.5×58.5cm

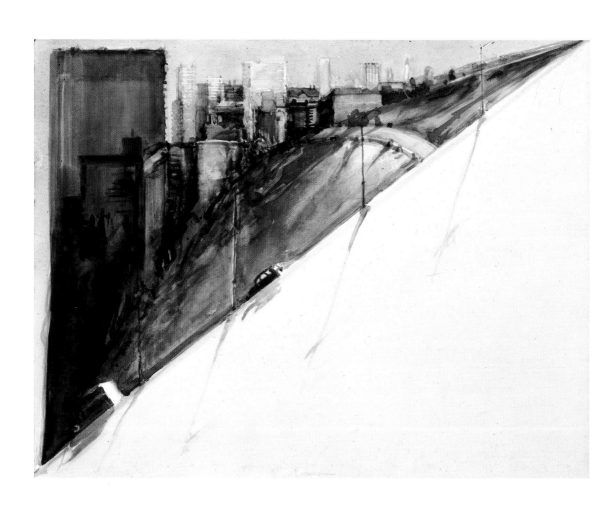

대각선 언덕길Diagonal Ridge, 1987
종이에 수채, 28×38cm

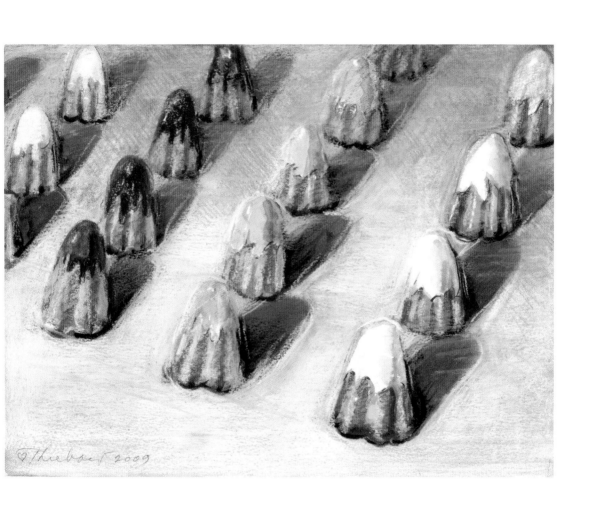

당의를 입힌 매커룬Iced Macaroons, 2009
종이에 파스텔, 28.5×38cm

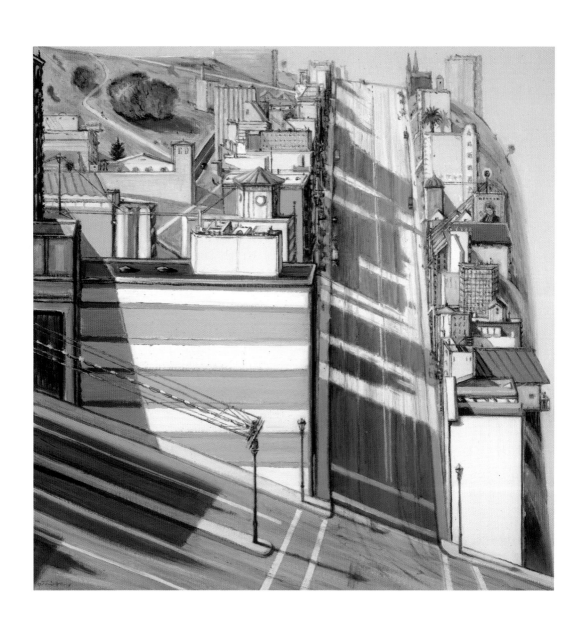

웨스트사이드 언덕길 West Side Ridge, 2001
캔버스에 유채, 91.5 × 91.5cm

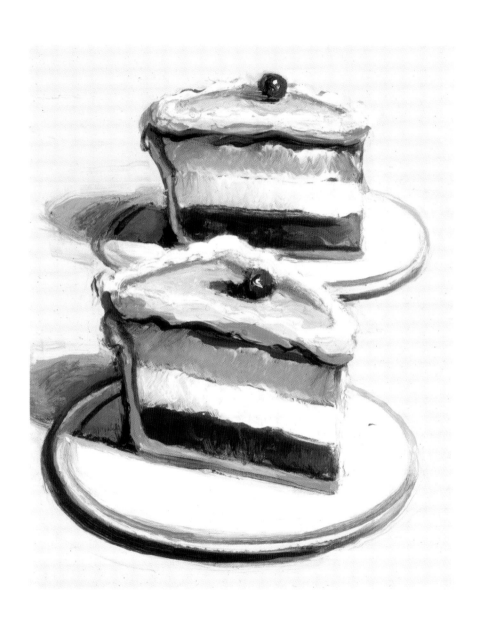

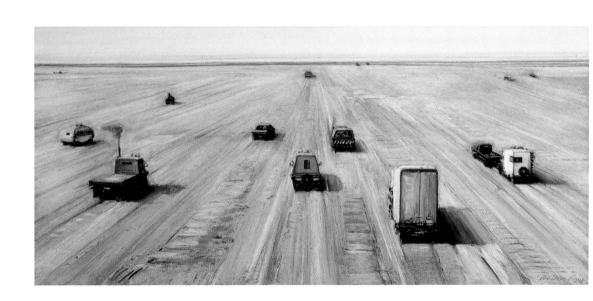

여행자들Travelers, 1997
캔버스에 유채, 56 × 122cm

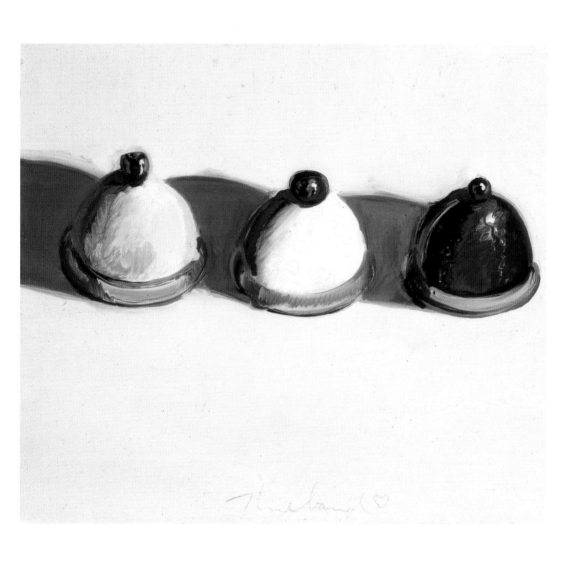

세 개의 디저트Three Treats, 1972년경
나무에 유채, 26.5 × 30.5cm

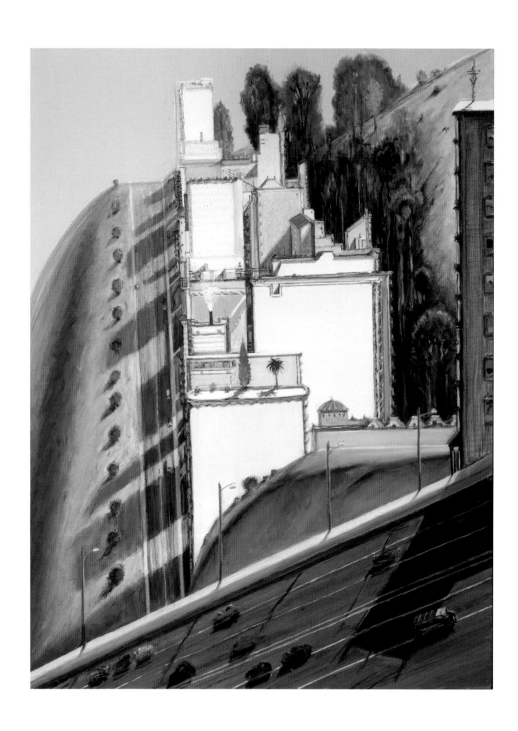

포트레로 그로브Potrero Grove, 1999
캔버스에 유채, 101.5 × 76cm

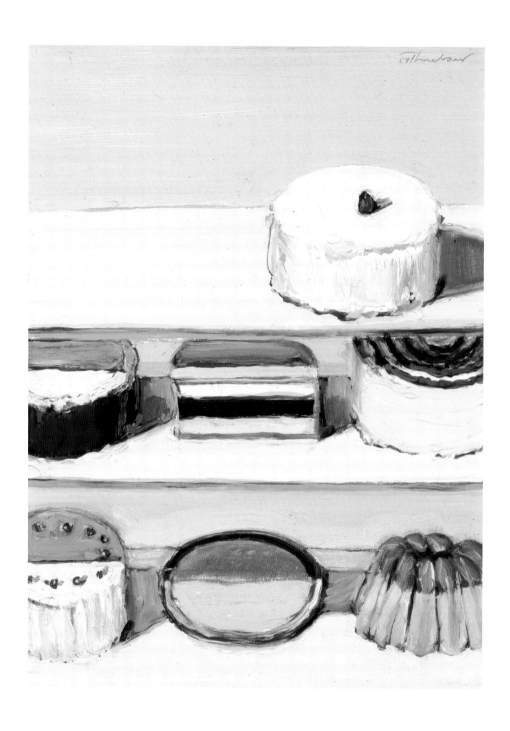

선반의 케이크Shelf Cakes, 2008
보드에 씌운 종이에 혼합 재료, 40.5 × 30.5cm

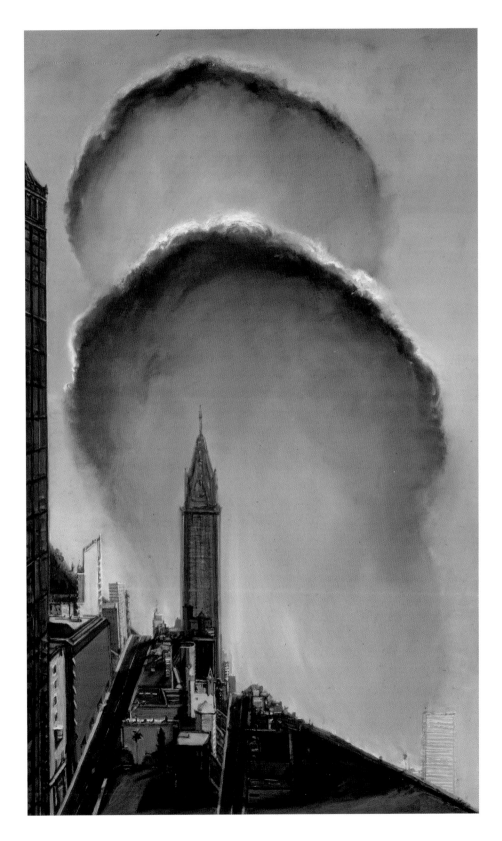

구름 도시|Cloud City, 1993-1994
캔버스에 유채, 152.5×91.5cm

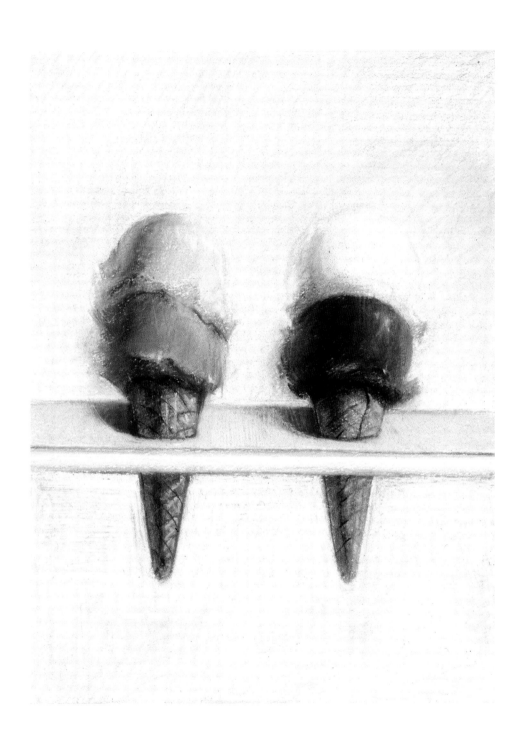

네 가지 맛Four Flavors, 1990년경
종이에 파스텔, 30.5 × 23cm

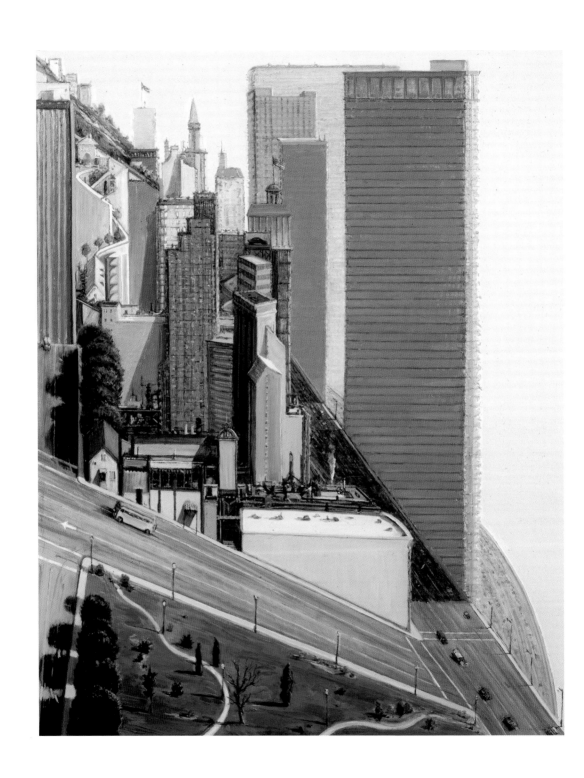

오르막 도로Uphill Streets, 1992-1994
캔버스에 유채, 153×122.5cm

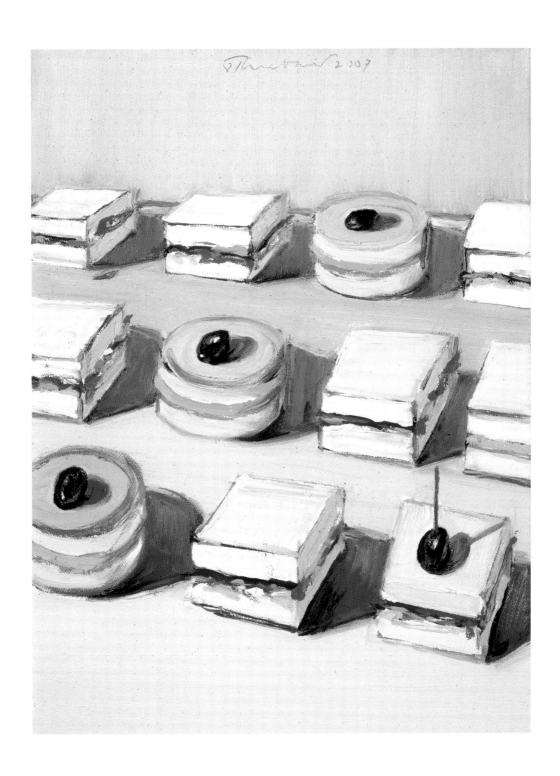

티 샌드위치Tea Sandwiches, 2007
캔버스에 유채, 40.5×30.5cm

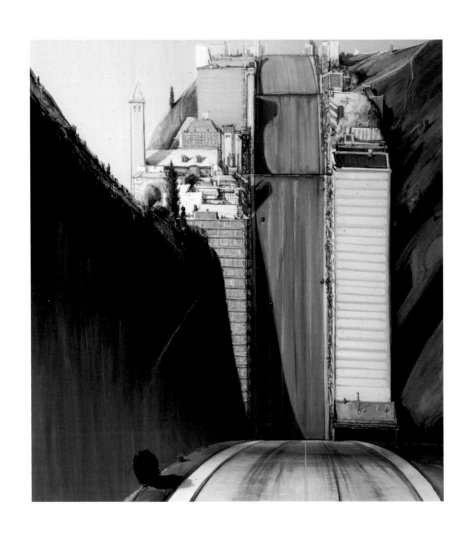

파크 플레이스Park Place, 1993
캔버스에 유채, 153×137cm

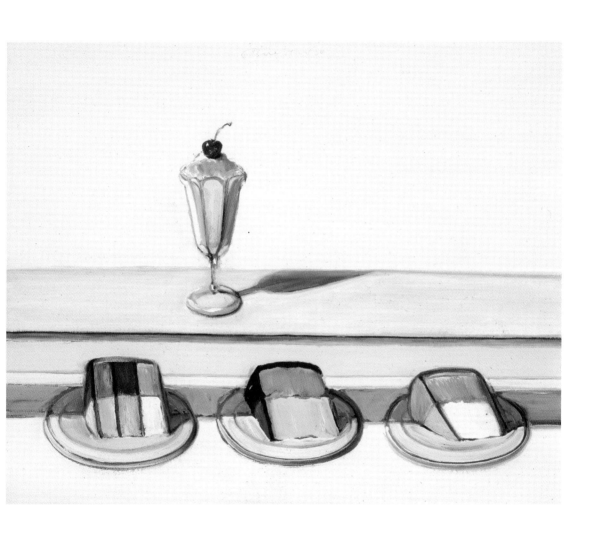

디저트 선택Dessert Choices, 2004
캔버스에 유채, 61 × 76cm

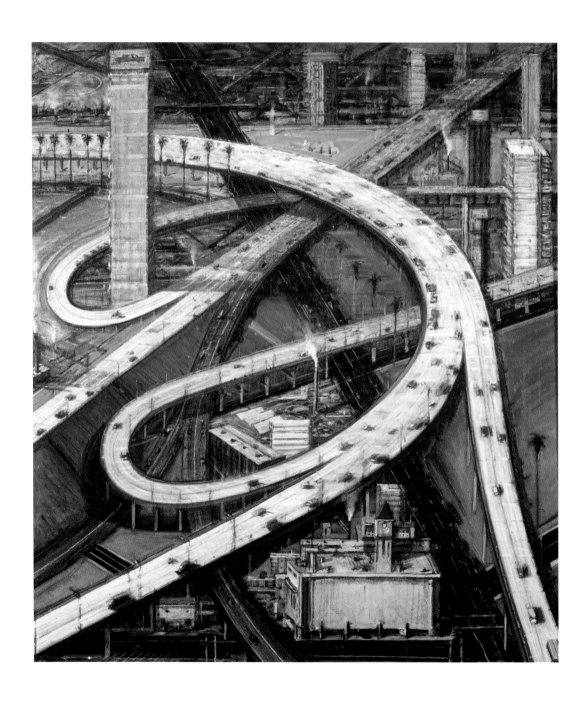

고속도로 인터체인지Freeway Interchange, 1982
캔버스에 유채, 76 × 61cm

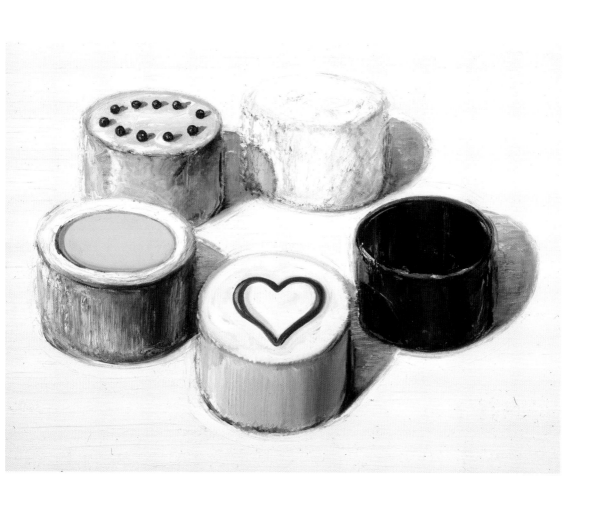

케이크 모음Cake Assembly, 2005
캔버스에 유채, 63 × 84.5cm

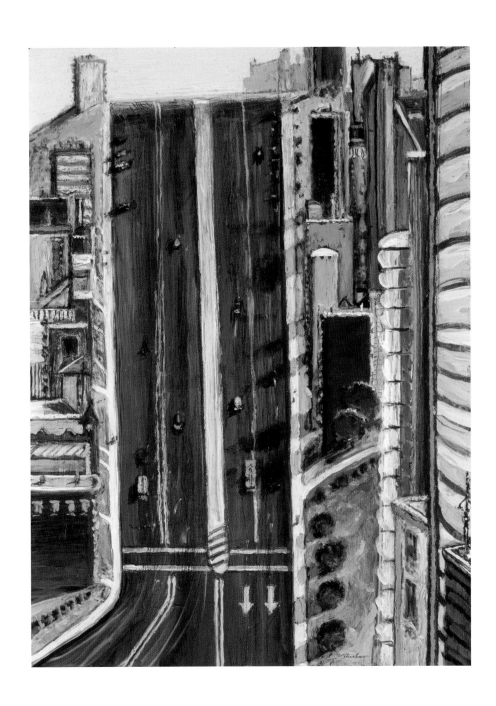

내리막 2차선Two Streets Down, 연도미상
보드에 유채, 25×18.5cm

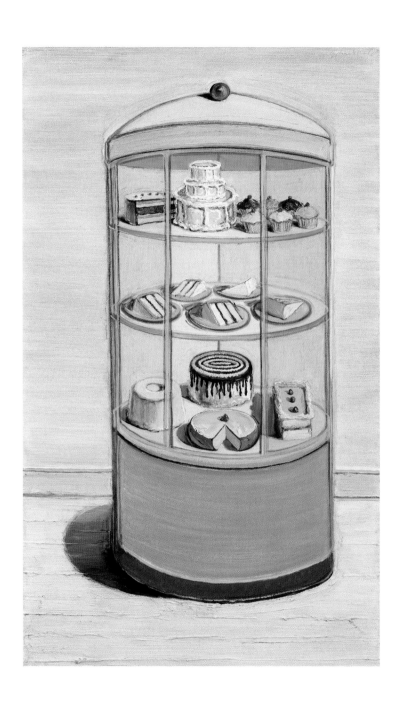

원형 케이크 진열장Circle Cake Case, 2008
캔버스에 유채, 152.5×91.5cm

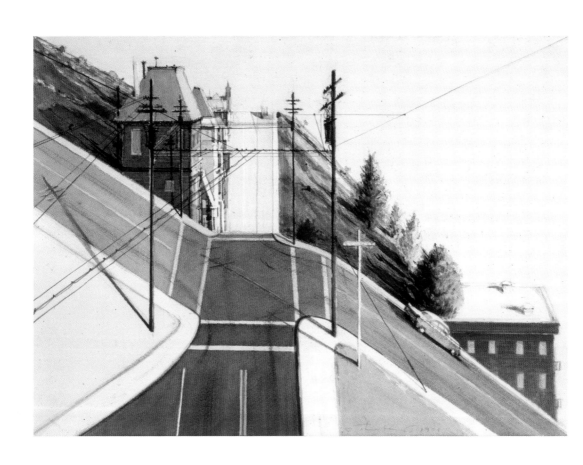

24번 도로 교차로24th Street Intersection, 1977
캔버스에 유채, 90.5×122cm

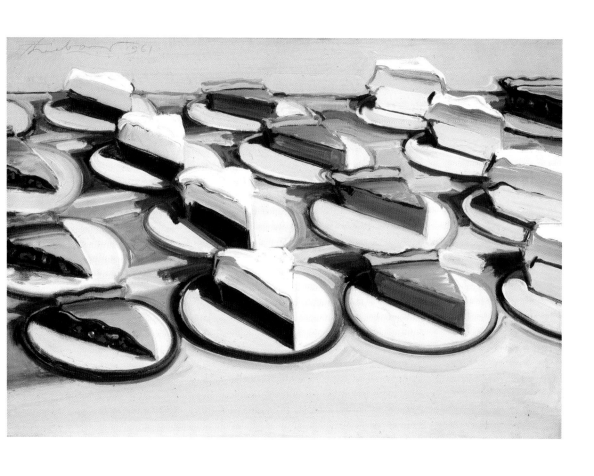

줄지어 놓인 파이Pie Rows, 1961
캔버스에 유채, 45.5×66.5cm

냉장 진열장
2010-2013

교통 체증
1988

빅토리아 달키 Victoria Dalkey
<새크라멘토 비> 미술 평론가

웨인에게는 우리가 너무 익숙해서 종종 그냥 지나치고, 더구나 예술의 주제로는 전혀 생각하지 않는 것들을 찾아내는 천부적인 재주가 있다. 그의 첫 파이와 케이크 그림 앞에서는 관람객들과 평론가들이 모두 어리둥절했다. 그 그림들을 미국 전역의 애호가들에게 소개한 앨런 스톤(Allan Stone)마저 처음에는 웨인을 '괴짜'라고 생각했다.

하지만 주로 간이식당이나 제과점의 진열장 느낌이 나는 표면과 널찍하고 쾌적한 환경 속에서 밝은 인공조명 아래 가지런히 놓여 있는 그의 달콤한 디저트 이미지는 1960년대에 뉴욕의 컬렉터와 큐레이터, 그리고 비평가들 사이에서 큰 인기를 끌었는데, 그들은 그의 그림들을 팝아트로 이해했다. 정형적인 독창성이 돋보이고 물감을 풍부하게 칠한 이 구조적 '환락궁(pleasure domes)'은 계속해서 그의 그림활동에 주축이 되고 있다.

마찬가지로, 1980년대부터 그리기 시작한 웨인의 자동차도로 이미지는 우리가 일상적으로 경험하면서도 얼핏 예술과 관련해서 진지하게 관찰할 만한 주제라고는 생각하지 않을 만한 현상에 초점을 맞춘다. 정체된 도로 위에서 거북이걸음을 하거나 어지러운 네 방향 인터체인지를 질주하는 거친 질감의 자동차 그림은 일종의 슬랩스틱 코미디와 단조로운 모던 라이프라는 암울한 우화 사이를 오가면서, 우리에게 대부분의 시간을 보내는 그 환경에 대해 다시 생각해 볼 것을 권한다.

기억과 관찰의 양갈래에서 탄생했으며 회화의 스펙트럼에서 재현과 사실주의, 자연주의, 그리고 언젠가 웨인이 '현실주의'라고 부른 것 사이의 어딘가에 위치하는 이런 상징적인 이미지들은 사물의 본질적인 특징뿐만 아니라 바라보는 과정 그 자체를 탐구한다.

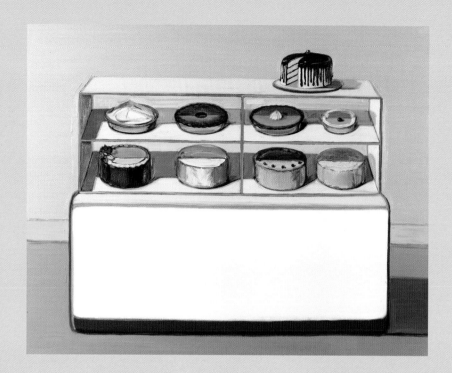

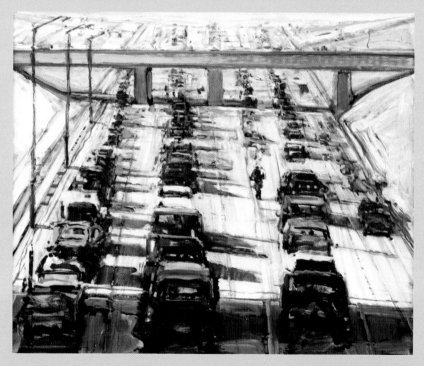

냉장 진열장Cold Case, 2010-2013
캔버스에 유채, 122×152.5cm

교통 체증Heavy Traffic, 1988
보드에 씌운 종이에 유채, 35.5×42cm

파크 플레이스
1995

케이선 브라운 Kathan Brown
크라운 포인트 프레스 창립 이사

드넓은 하늘은 뜻밖에도 분홍색이다. 그 하늘 아래로는 연푸른색 고층건물과 환한 녹색의 언덕이 우뚝 솟아 있다. 그림의 중심으로는 도로 하나가 일직선을 그리며 내려갔다가 전경에서 다시 올라온다. 화가가 이 작품의 슬라이드를 어느 강연에서 보여주자 누군가 이렇게 소리쳤다. "도로들은 그렇게 가파르지 않아요."

"샌프란시스코에 가보신 적이 있나요?" 웨인 티보는 대꾸했다.

나는 1964년에 티보를 처음 만났다. 그가 그해에 크라운 포인트 프레스에서 처음으로 에칭 작업을 했다. 파이의 이미지에서 연상되는 것이 엄마가 만들어 주던 애플파이일 수도 있고, 그저 둥근 원에서 도려낸 삼각형의 형태일 수도 있다고 했던 그의 말이 기억난다. "도구가 중요한가요?" 그가 물었다. "붓이냐, 에칭 바늘이냐?"

물론 그 대답은 "그렇다"이다. 이 그림에서 티보는 예리한 바늘로 동판에 기본 구조를 그린 다음 세 개의 레이어드 판에 산화제를 칠해서 색조를 더했다. 이 네 개의 판을 하나씩 겹쳐서 찍었다.

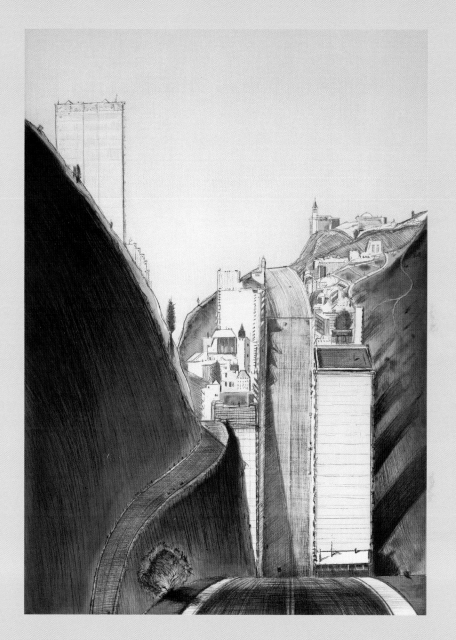

파크 플레이스Park Place, 1995
드라이포인트와 스핏바이트 애쿼틴트, 그리고 애쿼틴트로 채색한 하드그라운드 에칭.
이미지 크기: 74.5×51cm, 종이 크기: 100.5×75.5cm, 에디션 50.
발행은 크라운 포인트 프레스, 인쇄는 다리아 사이울라크.

콘도미니엄이 있는 언덕길
1978

맬컴 워너 Malcolm Warner
라구나 미술관 상임이사

티보의 이런 그림을 보고 있으면 다시 어린 아이가 되어 쌩쌩 달리는 장난감 왜건을 타고 싶어진다. 화가도 도시에서 어린 시절을 보냈고, 롱비치의 추억은 재미와 모험으로 가득하다. 그는 군대 시절에 부대 신문에 간간이 자전적인 내용을 담아 카툰을 그렸고 그중에는 어린 시절의 경험도 있었다. 그래서일까, 그가 그린 도시의 이미지는 깊이 들여다볼수록 카툰의 느낌이 난다(좋은 의미에서). 사실주의를 추구하지 않으며 먼지나 범죄와 도시를 연결하는 낡은 개념을 배척하는 티보는 장난스러운 난센스의 정신으로 이 테마에 접근한다. 도로나 건물의 척도와 비교했을 때 거의 우스꽝스러울 정도로 작은 차들(트럭 한 대, 자동차 몇 대, 노란 스쿨버스 한 대)은 흡사 장난감 같다. 야자수는 멀어질수록 크기가 줄어드는 데 반해 도로의 폭은 그대로여서 화가가 한 가지 원근법은 정통한데 또 다른 원근법은 그렇지 못한 것 같기도 하다. 실제로 그는 원근법에 크게 개의치 않고, 전망과 지도를 섞어 놓은 것처럼 풍경을 표현하는 데 거리낌이 없다.

폴 세잔의 정물화는 탁자와 오브제를 앞쪽으로 기울여서 캔버스라는 수직면 위에서 마치 평평하게 놓인 것처럼 보이게 한 것으로 유명하다. 티보에게 영감을 준 샌프란시스코라는 도시의 현기증 나는 도로들도 이런 측면에서 그의 필요를 절반 정도 충족한다. 음식 그림에서 달콤한 주제가 되어 준 아이스크림과 디저트처럼 이 도로들도 그에게는 기꺼운 주제다. 교통안전 감독관을 지낸 티보의 아버지 눈에 도로에 그려진 노랗고 흰 선이나 도로 가장자리의 빨간색 연석이 현실적으로 보였을지는 의문이다. 하지만 그것들 역시 기꺼운 주제이며, 선과 모서리가 도처에 있고 예술이 예술을 모사하는 삶을 모사하는 어느 명랑한 화가의 세상을 이루는 일부이다.

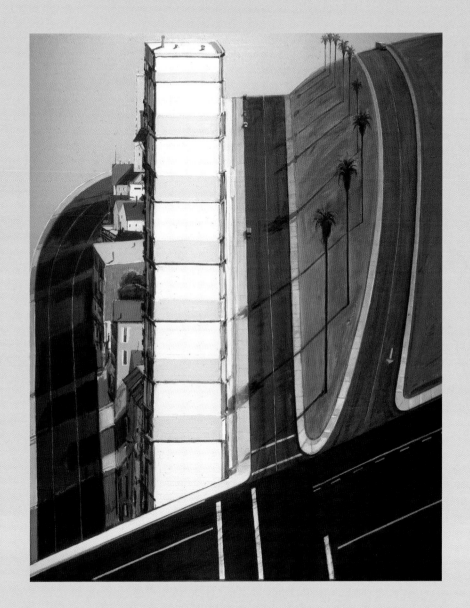

콘도미니엄이 있는 언덕길Condominium Ridge, 1978
캔버스에 유채, 152.5×122cm

고속화도로의 굽은 길
1995

데릭 R. 카트라이트 Derrick R. Cartwright
샌디에이고 대학 조교수, 대학 갤러리 관장

애리조나에서 태어난 웨인 티보는 '캘리포니아
화가'라는 칭호를 우아하게 수긍한다. (그를 한 번이라도
만나 본 사람이라면 그가 대단히 우아한 사람이라는 걸
알게 된다.) 그렇다고 해서 티보가 이런저런 꼬리표에
아무 반감이 없다는 뜻은 아니다. 언젠가 수학자나
철학자는 학문을 연구하는 지역에 따라 언급되는 일이
없다며 일침을 가했고, 만약 '캘리포니아'라는 별칭이
예술계의 중심으로 인식되는 곳을 벗어난 지역을
선택해서 활동하는 화가들에 대한 괄시를 감추려는
가면 같은 것이라면 절대 사양한다는 뜻을 밝혔다.
그렇기는 하지만 캘리포니아에서 한평생 그림을 그린
것이 화가에게 여러 면에서 이익이 된 것도 틀림없는데,
그가 선호하는 풍경이라는 주제에서 특히 더 그렇다.
그는 오랜 관찰을 통해 베이에어리어와 새크라멘토
델타의 지형을 깊이 파악하고 있다. 이런 풍경들은 그의
몸에 기억되었다가 손으로 옮겨지고, 손은 그 지역에
대해 가능한 가장 깊은 이해를 확신 있게 표현하는
것처럼 보인다. 화가는 자신이 선택한 환경을 어떻게
다룰지 잘 알고 있다는 것을 거듭해서 보여주었다.

고속화도로의 굽은 길 같은 그림은 이 정도의 깊이로
캘리포니아를 해석하는 화가의 붓끝에서만 탄생할
수 있다. 고가도로의 팽팽한 현수선에서는 딱 적당한
수준의 규칙성과 무모함이 느껴지고―공간과 속도를
그가 빈틈없이 측정했다는 걸 알 수 있다. 둥근 호가
콧노래를 부르는 것 같은 회색의 아스팔트 위로 밝은
색 자동차들이 달리고, 리듬감 있게 그 둘레를 감싼
가로등 너머로는 살구빛 하늘이 화면을 채운다.
새크라멘토 밸리를 그릴 때나 조금 온화하긴 하지만
기울어진 디저트 선반을 그릴 때처럼, 고속화도로의
굽은 길의 화면도 앞으로 기울어져 중간쯤에서 우리를
만난다. 너그럽고 다정한 제스처다. 그 과정에서 티보의
지형은 지구의 곡률을 재정의하고, 광범위한 동시에
전지전능하면서 정확한 시선을 제공한다. 8차선의
고속화도로와 혼잡한 출퇴근시간이 캘리포니아에서는
일상처럼 느껴질지 모르지만, 이 그림에서는 이 위대한
화가의 상상을 거쳐 완벽한 경이로움으로 다가온다.

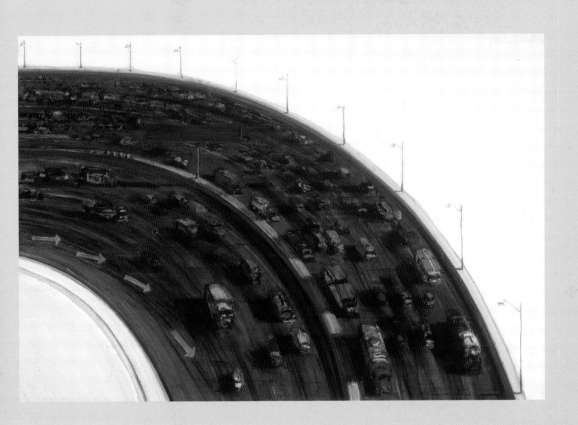

고속화도로의 굽은 길Freeway Curve, 1995
리넨에 유채, 61 × 91.5cm

교차로의 건물들
2000-2014

스티브 내시 Steve Nash
팜 스프링스 미술관 前 상임이사

도시의 풍경이 단순한 도시의 풍경을 넘어서는 건
언제인가? 그 풍경이 중력을 거부하는 샌프란시스코의
건축을 있는 그대로 보여주는 도큐먼트, 원근법과
날카로운 형상의 추상적 연구, 그리고 상상이나
실제와 관계없이 자연광이 그 자체만으로 그림이 되는
것에 대한 보고서 사이를 관념적으로 오가는 티보의
기하학적 구성일 경우이다.

교차로의 건물들을 자세히 보면 이 세 가지 시점이
독자적으로 존재하면서도 하나의 응집력을 가진 전체로
통합되는 것을 알게 될 것이다. 그것은 현기증이 나는
결합이어서 차를 몰고 그곳을 지나고 싶지는 않더라도
눈으로는 얼마든지 행복하게 돌아다니고 싶을지도
모른다.

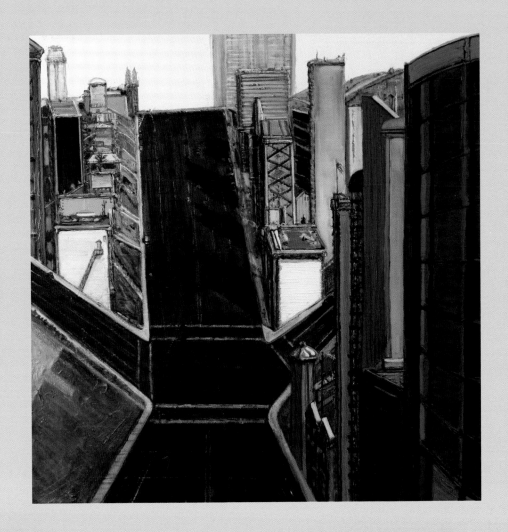

교차로의 건물들Intersection Buildings, 2000-2014
캔버스에 유채, 122 × 122cm

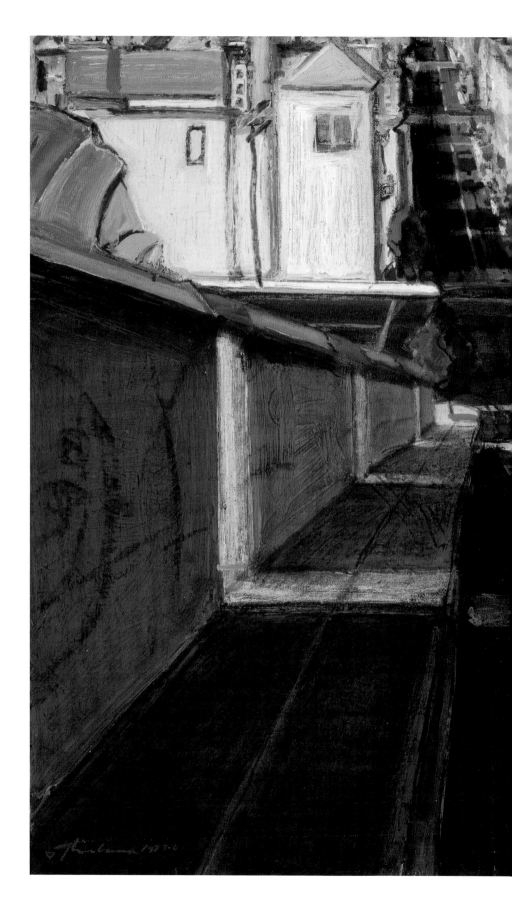

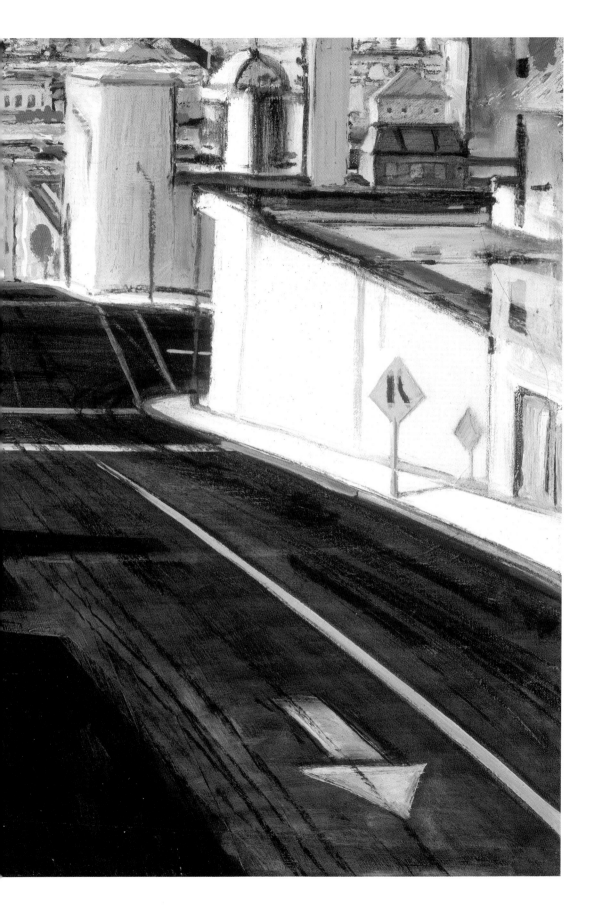

(이전 페이지)
도로의 화살표Street Arrow, 1974-1976
캔버스에 유채, 45.5×62cm

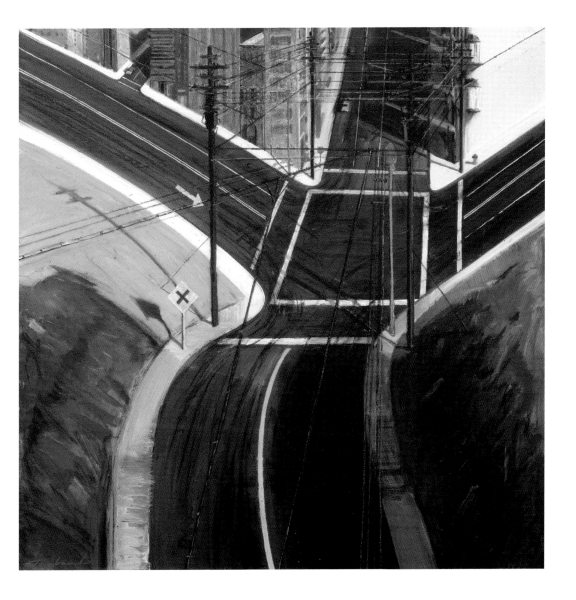

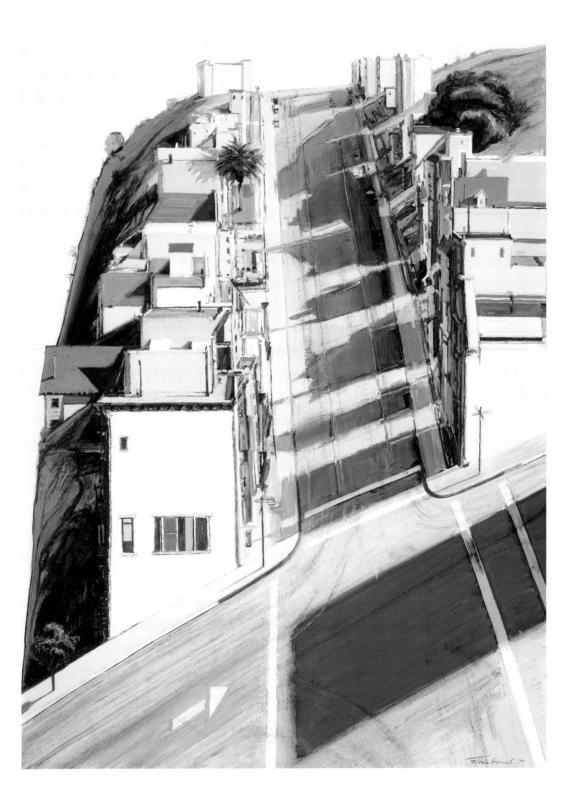

내리막 18번 도로Down 18th Street, 1978-1979
캔버스에 유채, 152.5×122cm

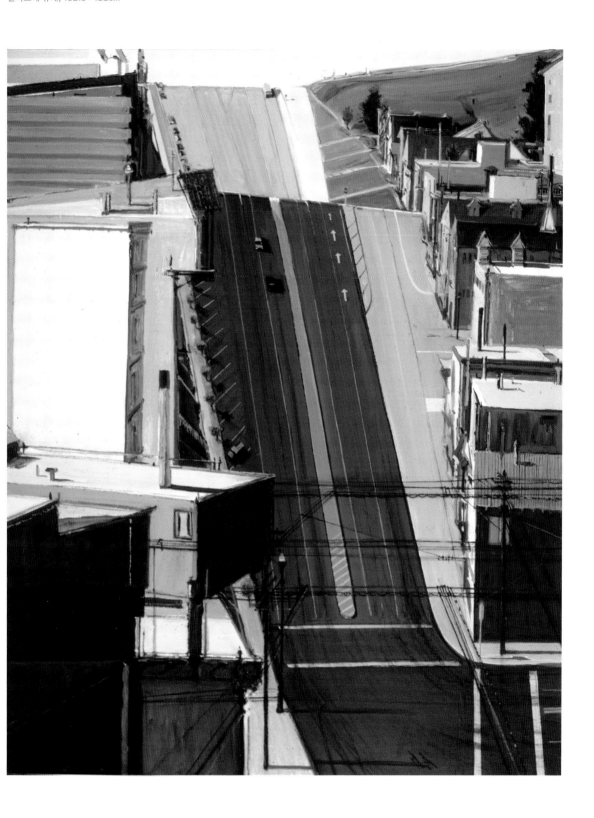

가파른 도로Steep Street, 1980
캔버스에 유채, 152.5 × 92cm

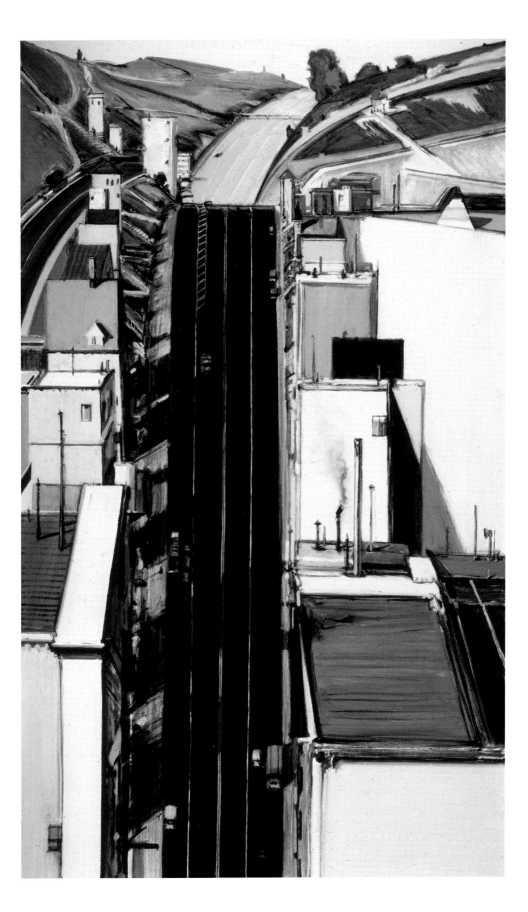

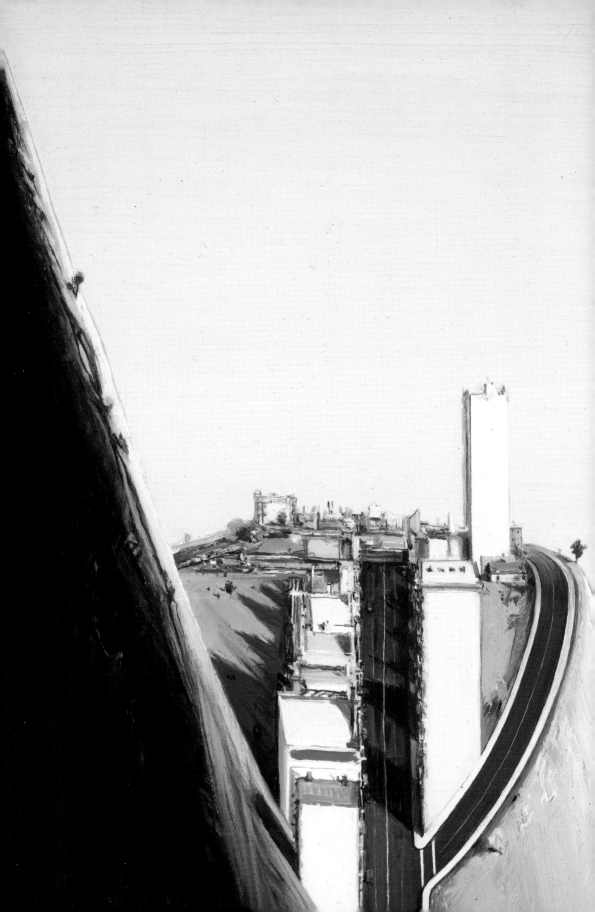

해안 마을Coastal Village, 1992-1993
캔버스에 유채, 71 × 56cm

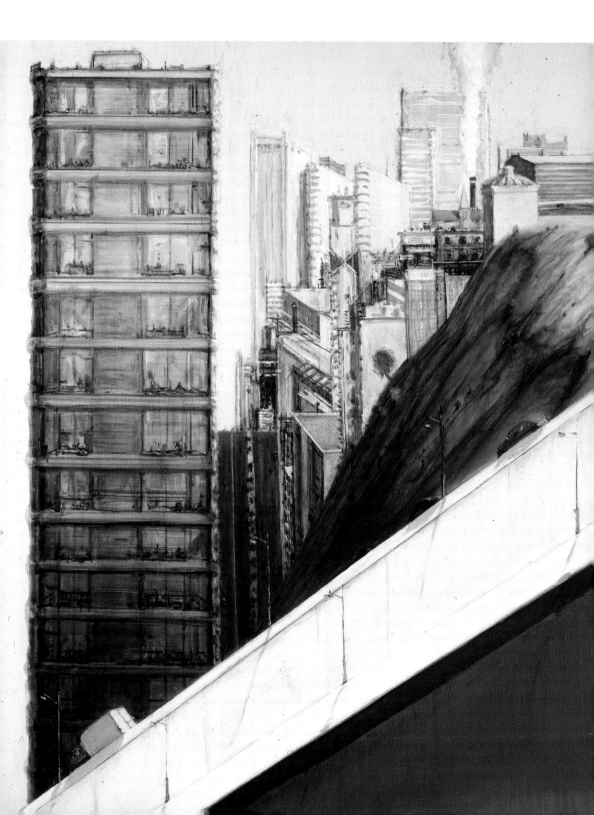

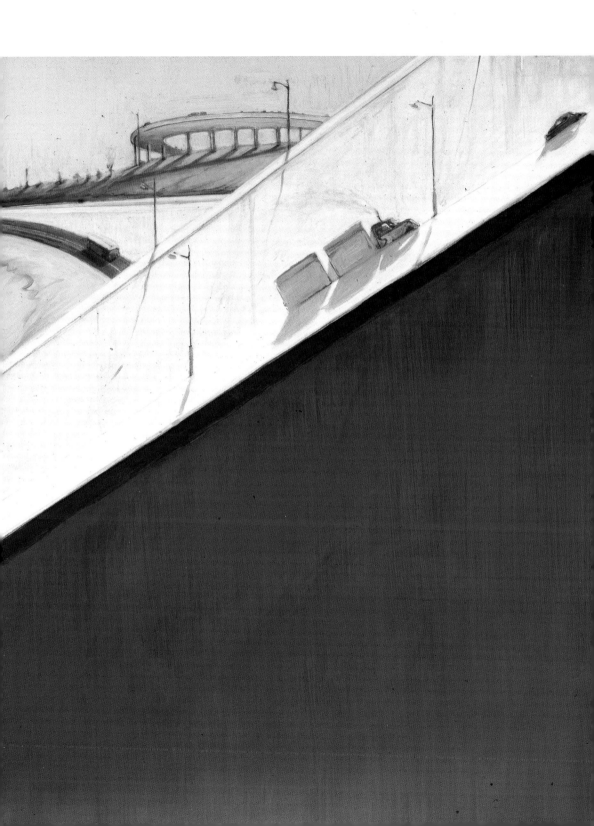

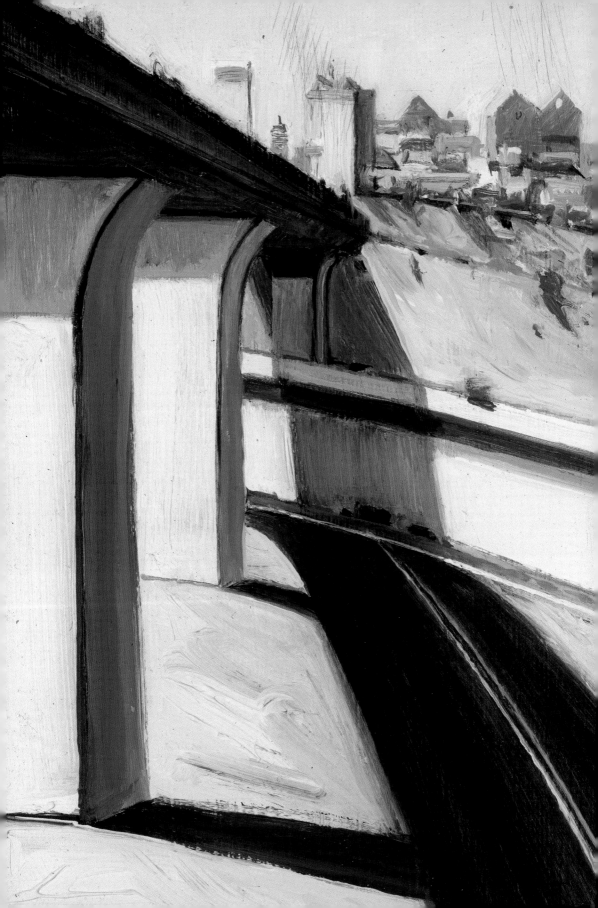

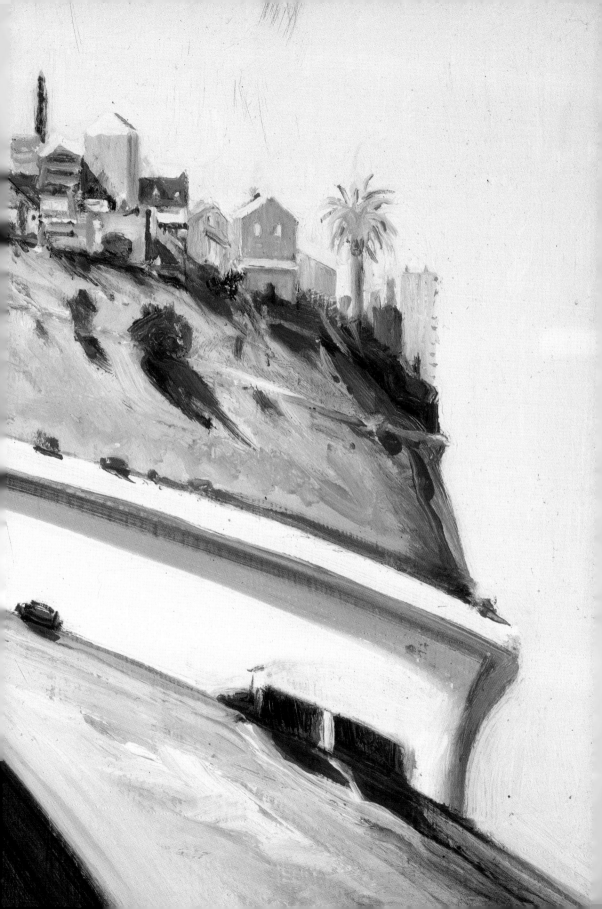

(이전 페이지)
이스트 포트레로(습작)East Potrero(Study), 1992
패널에 유채, 203×292cm

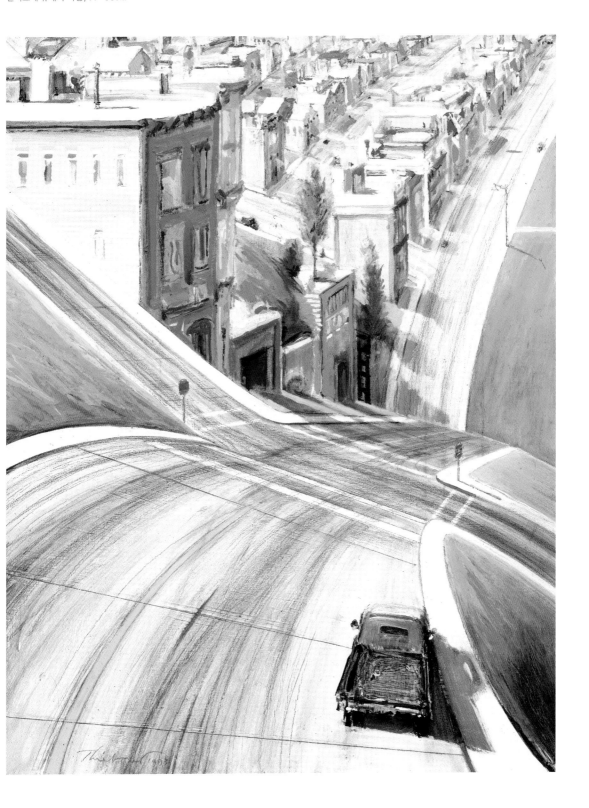

도심Urban Center, 1994
캔버스에 유채, 95 × 65cm

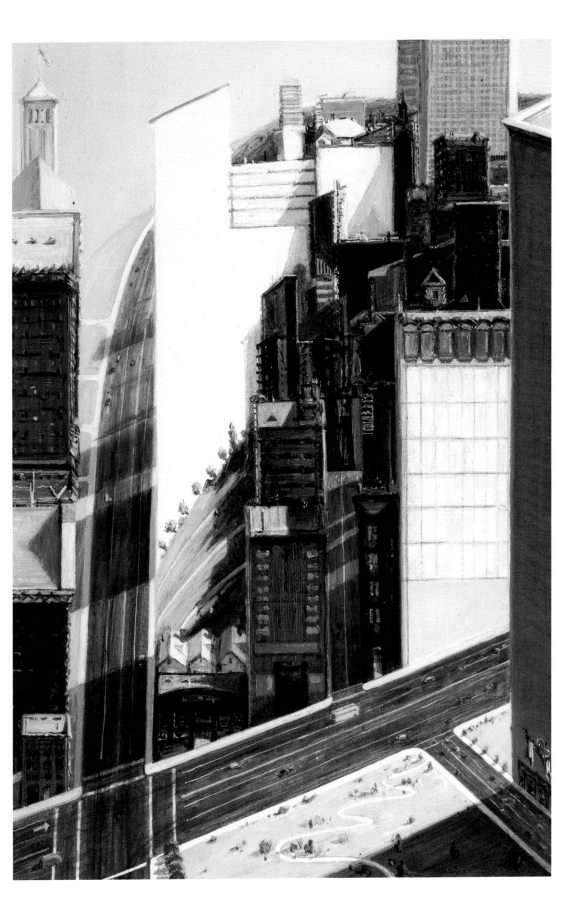

사유지Estate, 1969-1996
캔버스에 유채, 152.5 × 183.5cm

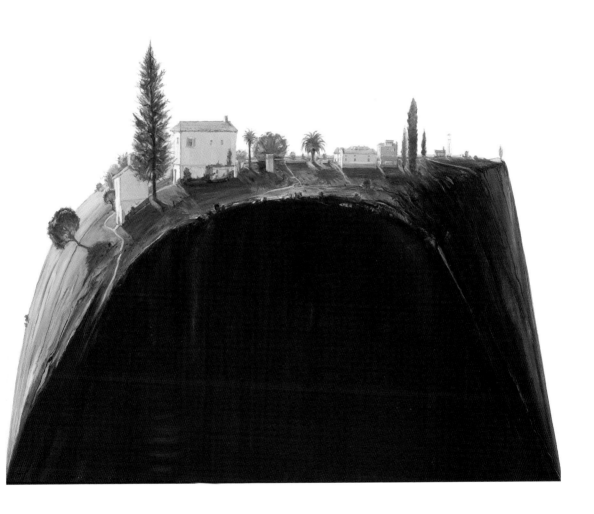

해안 도시Coast City, 1996
캔버스에 유채, 76 × 60.5cm

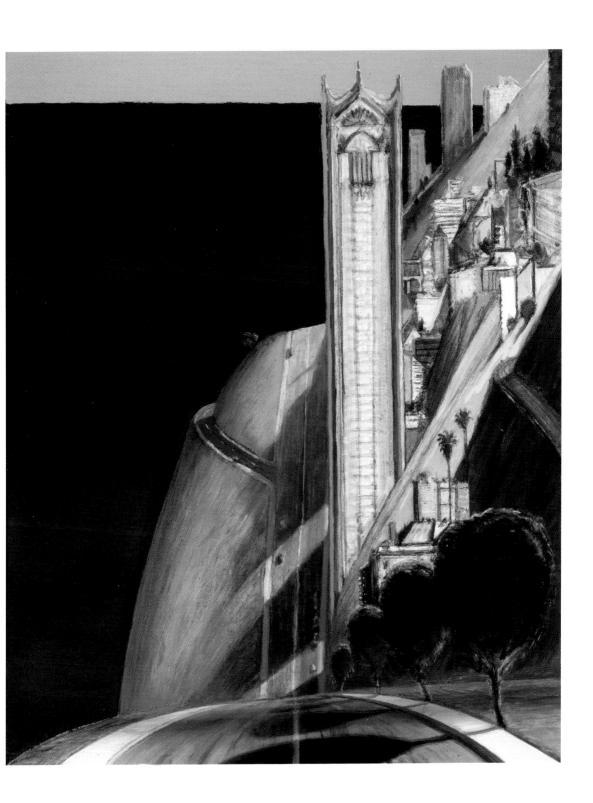

어두운 도시Dark City, 1999
캔버스에 유채, 183×138.5cm

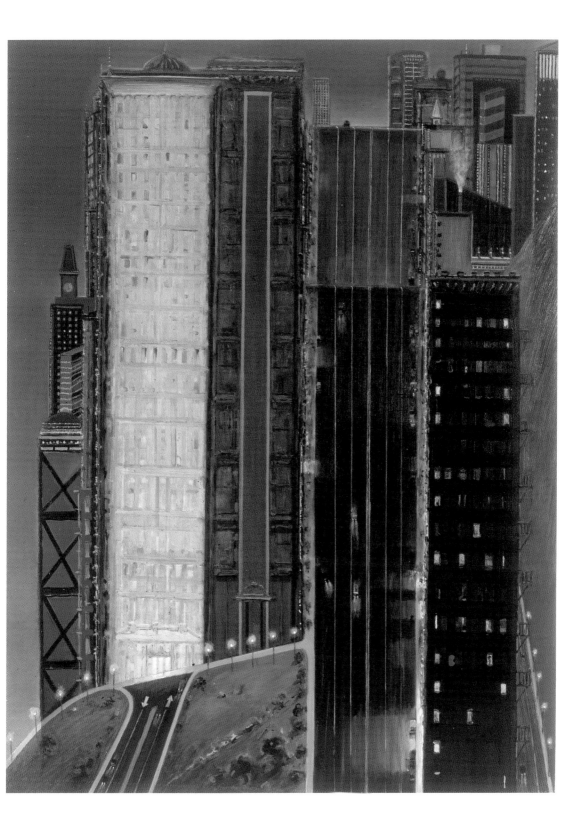

내리막의 교차로Downhill Cross Streets, 2003
캔버스에 유채, 152.5 × 91.5cm

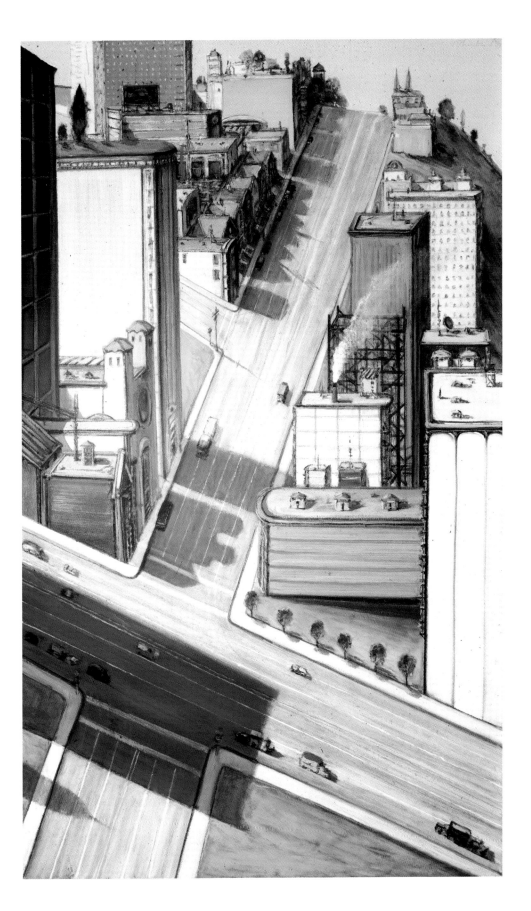

공원이 있는 동네Park Neighborhood, 2006
캔버스에 아크릴, 152.5 × 122cm

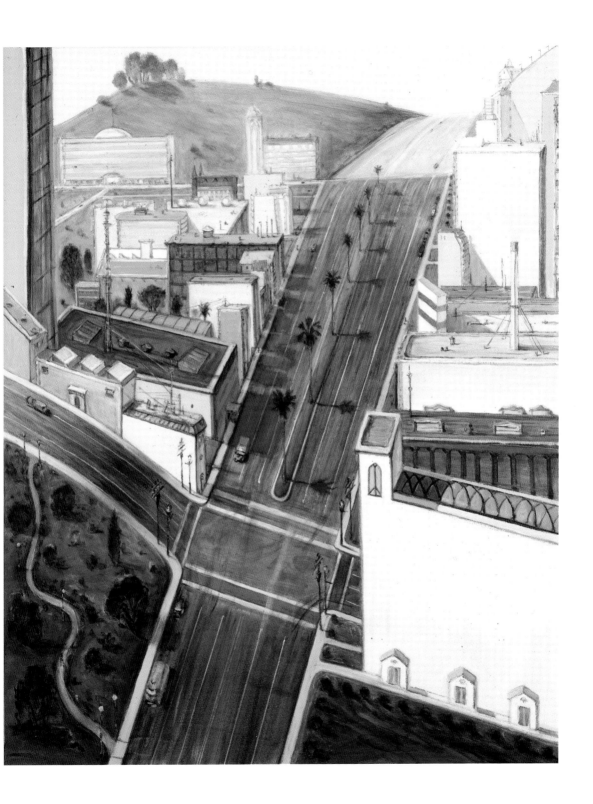

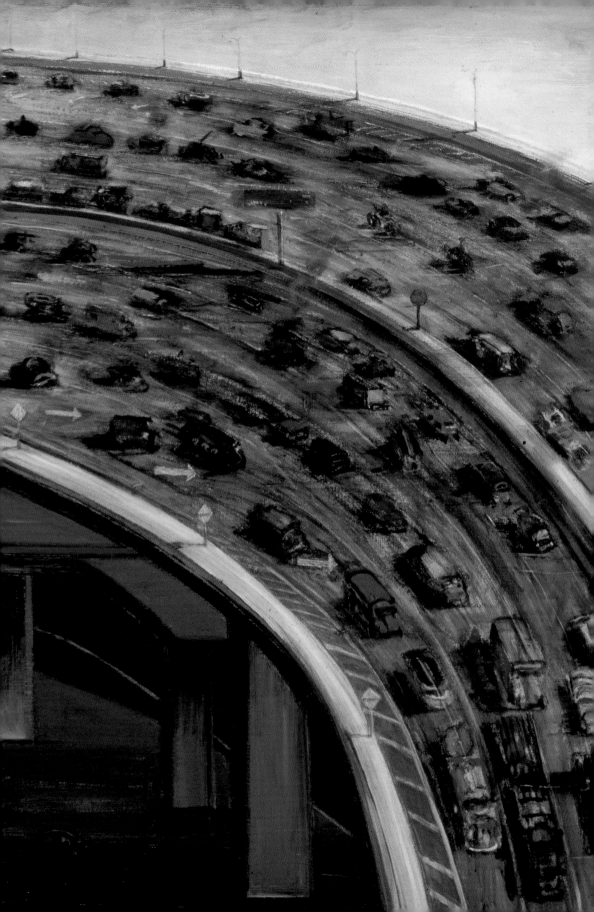

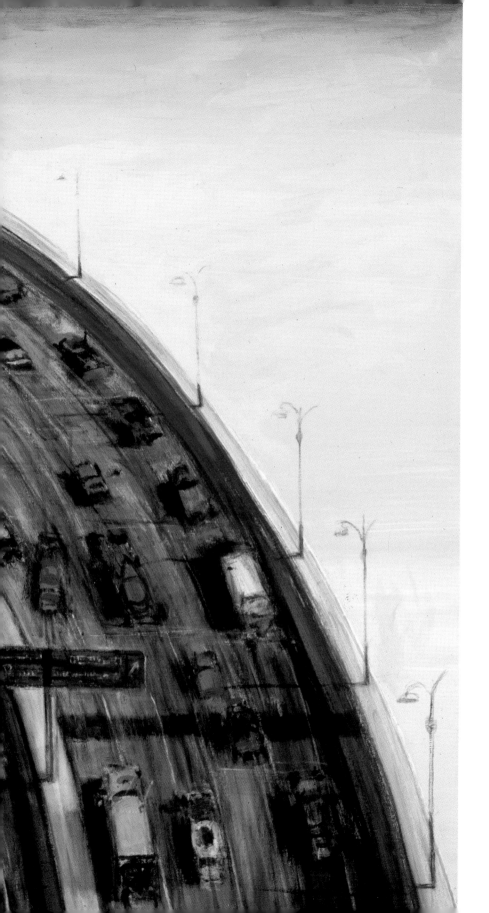

140

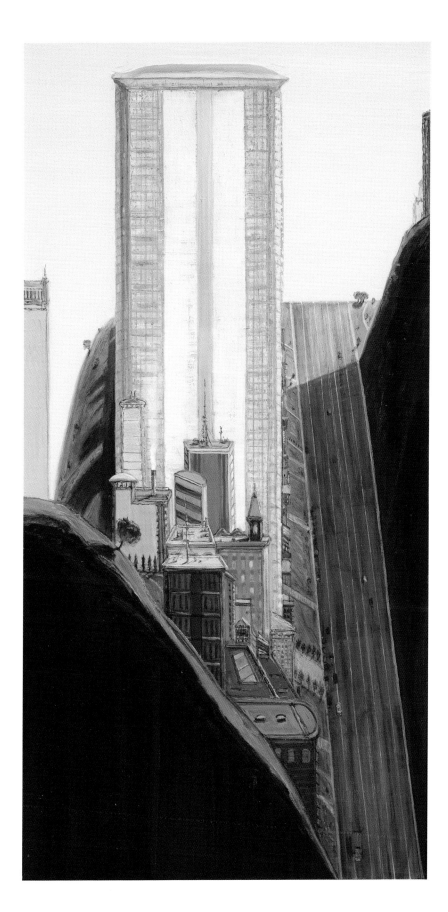

아침의 고속화도로Morning Freeway, 2012-2013
캔버스에 유채, 122 × 91.5cm

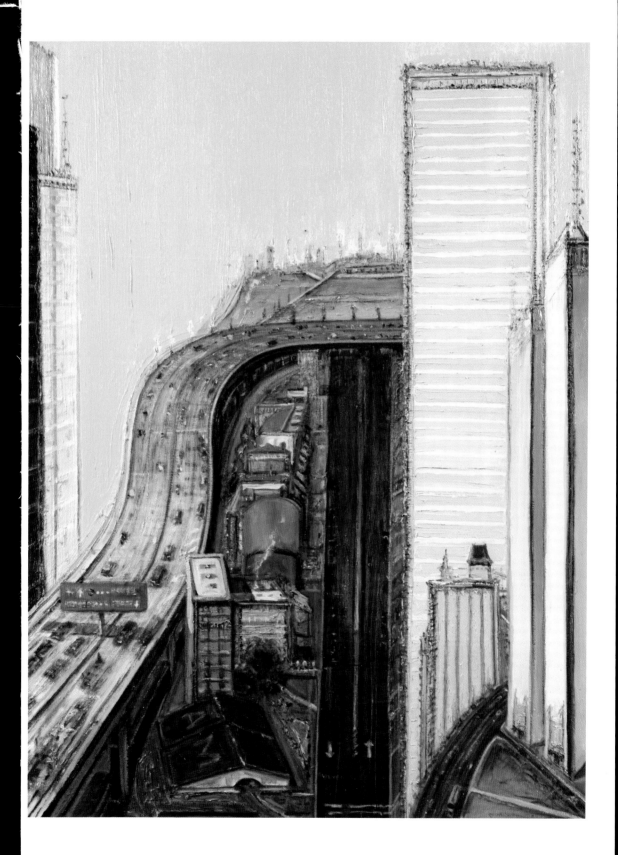

옮긴이 강수정은 연세대를 졸업한 후 출판사와
잡지사에서 근무했으며, 현재 전문 번역가로 활동하고
있다. 옮긴 책으로는 <태어나서 처음으로>,
<시스터스, 우린 자매니까>, <수영하는 사람들>,
<모비딕>, <베아트릭스 포터의 집>,
<신도 버린 사람들>, <우리 시대의 화가>,
<보르헤스에게 가는 길>, <런던은 건축> 등이 있다.

HB0008

달콤한 풍경
웨인 티보가 그린 디저트와 도시

1판 4쇄 2022년 2월 24일
1판 1쇄 2020년 4월 20일

지은이 웨인 티보
번역 강수정
편집 조용범
디자인 김민정
제작 북앤솔루션

앞표지: 나폴리 파이, 1963-1965
캔버스에 유채, 43×56cm
뒤표지: 펜실베이니아 내리막길, 1979
종이에 수채, 25.5×20.5cm

에이치비 프레스 (도서출판 어떤책)
서울시 서대문구 성산로 253-4 402호
전화 02-333-1395
팩스 02-6442-1395
hbpress.editor@gmail.com
hbpress.kr

ISBN 979-11-90314-02-2